艺眼千年：

名画里的中国

南宋卷

〔挪威〕李树波——著

青岛出版社

图书在版编目（CIP）数据

艺眼千年 : 名画里的中国 . 南宋卷 / (挪) 李树波
著 . —青岛 : 青岛出版社, 2021.11
ISBN 978-7-5552-9500-6

Ⅰ . ①艺… Ⅱ . ①李… Ⅲ . ①中国画－鉴赏－中国－
南宋－通俗读物 Ⅳ . ①J212.052-49

中国版本图书馆CIP数据核字(2020)第162596号

YIYANQIANNIAN MINGHUA LI DE ZHONGGUO NANSONGJUAN

书　　名	艺眼千年：名画里的中国·南宋卷
著　　者	〔挪威〕李树波
出版发行	青岛出版社（青岛市崂山区海尔路182号，266061）
本社网址	http://www.qdpub.com
邮购电话	0532-68068091
策　　划	刘　坤
责任编辑	刘　冰
整体设计	W 戊戌同文
印　　刷	青岛海晟泽印刷有限公司
出版日期	2021年11月第1版　2021年11月第1次印刷
开　　本	32开（890mm×1240mm）
印　　张	5.75
字　　数	115千
书　　号	ISBN 978-7-5552-9500-6
定　　价	58.00元

编校印装质量、盗版监督服务电话 4006532017　0532-68068050

CONTENTS
目录

目录

C O N T E N T S

戴安娜，中国人，中国艺术史爱好者，艺术品收藏家，经营一家古董店，闲时喜欢给人讲那些与艺术相关的事。

×

倪叔明，戴安娜的表弟，美籍华人，之前在纽约华尔街做投资经理人，后忽然辞职，选择回到中国，学习中国艺术史。

南宋卷

第一讲

▼

半角江山

叔明问："为什么马远①的画只占一角，夏圭②的画都是半边？"

①马远：生卒年不详，字遥父，号钦山，祖籍河中（今山西永济），生长在钱塘（今浙江杭州），南宋绘画大师，出身于绘画世家，南宋宋光宗、宋宁宗两朝画院待诏。擅画山水、人物、花鸟，山水取法李唐。喜作边角小景，世称"马一角"，与李唐、刘松年、夏圭并称"南宋四家"。存世作品有《踏歌图》《水图》《梅石溪凫图》《西园雅集图》等。

②夏圭：生卒年不详，字禹玉，钱塘（今浙江杭州）人，南宋绘画大师，"南宋四家"之一，早年画人物，后来以山水著称。宋宁宗时任画院待诏，受到皇帝赐金带的荣誉。他的山水画取法李唐，又吸取范宽、米芾、米友仁的长处而形成自己的个人风格。传世作品有《溪山清远图》《雪堂客话图》等。

他翻着一本画册，我转身去拿几本书，回头一看，他上半身瘫在太师椅里，脚高高地搭在黄花梨的画案上。

传说中西方精英的教养呢？我怒喝："倪叔明，你的臭脚，下去！"

他一脸无辜："黛安娜，我在家里都这样。"

"我们中国人讲究，一个人的心性从外表全看得出来，要坐如钟，立如松，要渊渟岳峙，像幽深的潭，像肃穆的山。你刚才那样呢，就是泥石流。"

叔明脸上出现一种可以称为开悟的表情："所以范宽以巨岩为中心的巨幅构图也可以理解为心的肖像。"

还真有点儿悟性。我说："山就是人，人就是魂。宋代和元代就形似重要还是神似重要争论不休，有人说'形不确切神即亡'，苏东坡说'论画以形似，见于儿童邻'。我觉得都是'只因身在此山中'。用毛笔在绢与纸上作画，追求得心应手，心与手的关系在画画的全过程中是最突出的。如果他们有幸看到16世纪荷兰画家拿小硬毫笔画的小静物，就知道中国画画得再像，也是一种表现，而不是再现。"

叔明说："看来中国艺术史家要会画两笔，而西方艺术

史家不必是艺术家。"

"没错。"我表示认同,"你看吴湖帆先生、王季迁先生都既是鉴赏家,又是书画大家。元代的黄公望、明代的董其昌则先是鉴赏和书法大家,中年以后学画,也成了大家。中国画里,眼、心、手之间的关系始终很近。回到你刚才的问题,为什么会在南宋出现'马一角'和'夏半边'这样的画?答案就在南宋整个国家和民族的命运和心态里。

"遭受北宋的奇耻大辱之后,康王赵构和残余军队在今河南商丘称帝,他表面上要抗金,内心想议和,仗打得丢盔弃甲,一路溃退到杭州。但是宋军中的几个将领相当给力。看南宋画家刘松年画的《中兴四将图》,当时还在张俊手下的岳飞收复了南京(时称建康)。1130 年,韩世忠和夫人梁红玉守住了镇江。梁红玉在焦山寺击鼓助战——就是我带你去过的镇江焦山寺,四面环水,宋军的八千水师包围了金军号称的十万水师,打得金军花四十多天掘开古河道回北方。要知道,北宋是靠强大的水师吃下南唐和吴越国,才统一了南北的。运河又是北宋的经济命脉,12 世纪初,宋朝的水师是地球上最强的海洋力量之一。总之,给南宋王朝续命的,是水师。

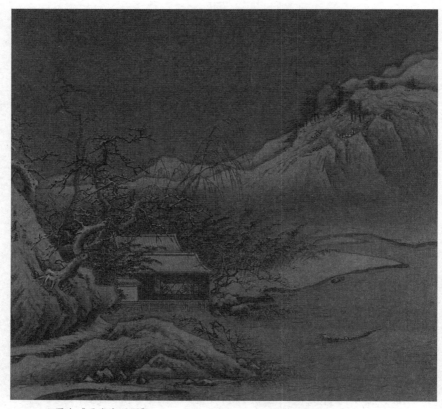

◎夏圭《雪堂客话图》

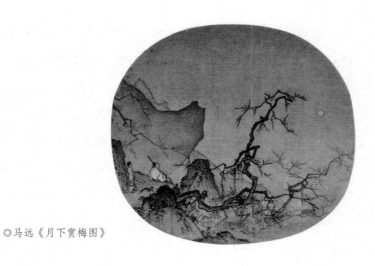

◎马远《月下赏梅图》

"高宗虽然定都'临安',表示还是要复兴大业,要回北方,在此地只是临时安顿一下而已,但其实高宗和金国皇帝心里都清楚,南宋绝不可能北伐。如果一路北进,金国不先得把两个皇帝人质推出来?高宗的皇帝还要不要做?所以,高宗在杭州修了太庙,随后画院也很快恢复,意味着要在此地好好过日子了。

"皇帝怕打仗,重用主和派的秦桧等人。画家们只有通过自己的方式来提醒贵人们,河山只有半壁,偏安只在一隅。同时,南宋画家求新求变,在布局上锐意开出新的境

界，遂打破前朝的全景大山大水，追求温存小意。明代王世贞说，山水，在唐朝大小李将军一变，北宋荆浩、关仝、董源、巨然一变，南宋刘松年、李唐、马远、夏圭一变，元代黄公望、王蒙又一变，变化越来越大。"

叔明评论道："夏圭和马远的画风比较接近我印象里的中国。瓷器上，装饰画里，总是一段冷清的山水、一条孤独的船、一个落寞的人。"

我说："这里有种个人主义的趣味。马远和夏圭是南宋画院风格代表。明朝文徵明认为，马远的画意蕴更深，夏圭的画趣味更胜一筹。马远现存作品，比较确定的，《踏歌图》《水图》《梅石溪凫图》在北京故宫博物院，《华灯侍宴图》《山径春行图》《晓雪山行图》和《雪滩双鹭图》在'台北故宫博物院'。在美国的也不少：《西园雅集图》在纳尔逊－阿特金斯艺术博物馆，《松溪观鹿图》在克利夫兰美术馆，《邀梅就月图》在大都会博物馆。另外，《山水图》在大英博物馆，《洞山渡水图》和《寒江独钓图》在日本东京国立博物馆。

"夏圭的存世作品则相对较少，《溪山清远图》和长约十二米的《长江万里图》在'台北故宫博物院'，《山水

十二景图》在美国纳尔逊 – 阿特金斯艺术博物馆,《江山佳胜图》在上海博物馆。他们的画想必很能代表南渡士大夫和学者的心绪。首先是哀怨,为了失去的国土和死亡的百姓;其次是侥幸,毕竟不但在富庶的江南捡回性命,生活也回到了熟悉的正轨;第三是欣赏,江南的风花雪月,比北国又是一番景象,那种悲凉和自哀,也渐渐变作日常审美的一种背景、一个基调了。由北宋放眼看世界的莽莽苍苍,变成一种更内向而自省的风味,也更符合朝臣和学者们喜静不喜动的生活习惯。

“北宋画大,南宋画小。北宋的画多见一米多高的卷轴,几十米长的手卷,或者挂在高堂广殿上,或者由侍者捧着,或者在案几上展玩。南宋画的尺寸就小得多了,多是便于装裱的纨扇方帧,取材和构图上就小品化了。小品如词,要尖新,要别致,首先看立意,其次看笔墨。所谓立意,则在于构境。”

叔明说:“现在看名字,我就能分辨出北宋和南宋的画。北宋的画名平铺直叙,有什么说什么,南宋的画名像散文,渔笛清幽、山村归渡、烟堤晚泊、静听松风……”

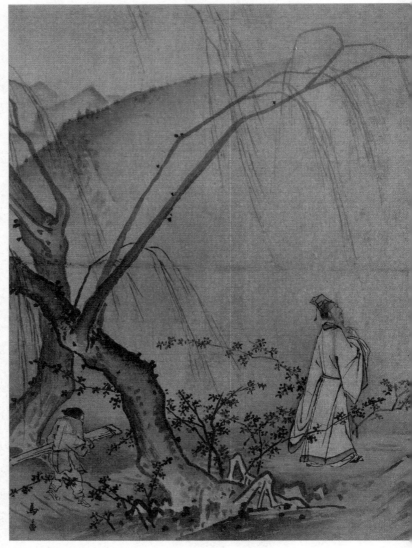

◎马远《山径春行图》

觸袖野花多自舞
避人幽鳥不成啼

"还有断桥残雪、三潭印月、曲院风荷、雷峰夕照、苏堤春晓……我们今天所熟悉的西湖十景，就是千年前的画院待诏们总结出来的。"我补充道。

叔明恍然大悟："每个旅游景点都有的'十景''八景'的老祖宗在这里呢。可我最不喜欢这些，别人眼里的旧风景有什么好看，艺术家难道不应该以独特为贵吗？审美也需要集体主义吗？"

"所有的俗套第一次亮相时都新鲜可爱。南宋的画家们在团扇上用烟雨雪月和湖亭山阁组合出美的意境时，并没有想到会被万千次地模仿吧。他们的创作，一方面是用某种定式来裁剪自然，让自然变得文雅起来，同时也提供一种最好的观看方式，就像公共望远镜，用不用在你自己。如果你有更好的观法，可以拿出来共享，不及前人的就算了。李白也说，'眼前有景道不得，崔颢题诗在上头'。品题的传统，是有点儿集体活动的意思，不过也是一个人能够参与的公共领域。文化就这样内化在风景和民族记忆里。这就是中国文化成长的一个横截面、活标本。"

叔明比较范宽和马夏的笔法："范宽的雨点皴有雕塑感，而马、夏的画都很明显是扁的，用细线和淡墨来分割

◎马远
《踏歌图》局部（大斧劈皴）

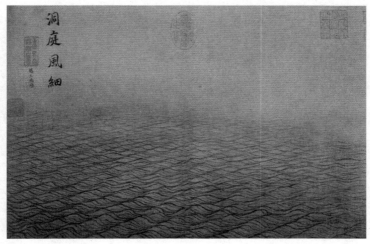

◎马远《水图》十二段之《洞庭风细》

平面，但是在石头上的皴特别有表现力，和虚淡的画面形成对比。"

我拿出一本《芥子园画谱》，在纸上给他示范："马、夏用大斧劈皴比较多。画家的口诀是：石分三面。像画一个正方体那样，用干笔、枯墨在空白的石头上一按一拖，就出现阴阳向背分明的棱角。和披麻皴、雨点皴相比，斧劈皴是更有力的造型方式。画家的眼光和判断力比写生能力更重要。这个倾向在北宋许道宁和燕文贵时就出现了。但是在南宋，画家们发现，要表现崇山峻岭其实不用画那么多山峰，一根线也能暗示出来，而且更云山飘渺了。少即是多。清代篆刻家邓石如说'计白当黑，以虚为实'，其实这是中国人的老智慧了。人称马远'悉其精能，造于简略'，也是这样的道理。"

叔明之前对中国画的认识主要来自美国的中国艺术史泰斗高居翰："高居翰认为，南宋从北宋伟大的写实主义高峰上坠落，画得越来越不好，越来越粗糙和程序化，越来越无趣。"

我说："他有他的道理，他的直觉我是很佩服的。但是马远和夏圭的写实能力是一流的。马远的《水图》为不

同地理条件下不同态势的水写真，他画浪打浪的水，长江万顷，洞庭风细，寒塘清浅，简直是要画出一部视觉辞典，何其有野心。你再看马远的儿子马麟①的这幅《静听松风图》，难道不比北宋的全景式山水更可爱更亲切吗？父辈们把范宽、李唐画里的崇山峻岭和董源、巨然画里的大江大河化整为零，马麟则再给了一个特写镜头。在这里，画家关心的不再是宏观宇宙，而是个人的内心世界，松、风、水都为斯人感官所设，呼应着画中人的心绪，这难道不是一种全新的感悟和表现吗？"

叔明翻出之前讲过的宋徽宗《听琴图》，感叹道："虽然都是很文雅的人物画，在描绘的重点上却大有不同。《听琴图》里呈现的是社交、政治和艺术三样功能混在一起的场景，显然画家认为这才是值得表现的重要题材。但是在《静听松风图》里，不需要任何外在的标签，个人的内心足以成为艺术的主题。这是南宋人物画的主流吗？"

我乐了："到今天这也还不是人物画的主流呢。在南宋

①马麟：生卒年不详，钱塘（今浙江杭州）人，南宋画家，马远之子。马麟画承家学，擅画人物、山水、花鸟，用笔圆劲，轩昂洒落，画风秀润处过于其父。存世作品有《静听松风图》《层叠冰绡图》等。

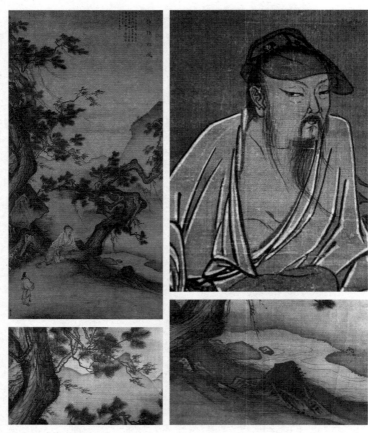

◎马麟《静听松风图》

画院，皇帝分派下来的任务是画家们最重要的工作，其次是画家们认为能对皇帝起箴规作用的创作。李唐①的《采薇图》就是很典型的以图进谏。"

叔明仔细看着故宫博物院网站上的全图，认识引首上的"首阳高隐"，后面的跋和所附的伯夷、叔齐的故事是看不懂了。我只有给他解释："李唐在宋徽宗时就入画院，作品往往成为徽宗首选。后来金人统治了中原，李唐不愿意在侵略者的势力范围里讨生活，以八十高龄开始了向南的逃亡。路上还遇到打劫，强盗们打开他的行李，只有画具，才知道他是大画家李唐。强盗里的一位青年很仰慕李唐，拜别群盗，追随或者说护送李唐到了临安。这个叫萧照的年轻人也非庸碌之辈，后来成为临安画院里的待诏。李唐到了临安，并没有门路见到皇帝，靠卖画为生，过得拮据。他还写了首诗：'雪里烟村雨里滩，看之容易作之难，早知不入时人眼，多买胭脂画牡丹。'不过，他的风

① 李唐（1066—1150）：字晞古，河阳三城（今河南孟州）人，"南宋四家"之一。初以卖画为生，宋徽宗时入画院。擅长山水、人物，并以画牛著称。存世作品有《万壑松风图》《清溪渔隐图》《烟寺松风图》《采薇图》等。

◎李唐《采薇图》（局部）

格太出众了，高宗面前的红人太尉邵雍看见他的作品，发现这不是画院李待诏的画嘛！就这样，李唐找到了组织，有了官职。

"李唐画了《采薇图》，希望激发皇帝的血性。伯夷、叔齐是商朝的贵族，他们反对纣王的暴政，但是更反对武王伐纣。所以他们跑到首阳山上，靠挖野菜为生，不久就饿死了。但是他们也在文化的长河里得到永生，成为中国人气节的化身。"

叔明注意的却不是这些："你看这两位老先生席地而坐，地上是平整的石头，背后是松，前面是枫树，一边是

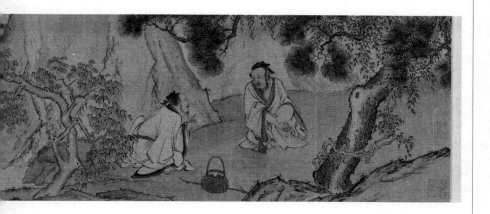

河，这个空间和《静听松风图》里的结构很相似。"

我表扬他："说得很好。用树和石头构建起一个空间，然后把人物放进去，这种小剧场感是典型的南宋画院人物画的特点。更重要的是，树的走势、石头上的大斧劈皴、水的纹路，都是为烘托画中人的精神世界而存在的。正如《静听松风图》里的藤蔓柔丝和秋水回波呼应着人物的幽思，《采薇图》里的湿笔浓墨和多用皴擦的树干、山石则点出了两名隐士的激昂愤慨，外化了他们强烈的道德感。"

叔明恍然大悟："我现在完全理解了画就是古人的精神世界。从前我觉得南宋就是沉醉在江南春风里、得过且过

的政权，原来南宋的臣民有这样多的愤怒。那些凌厉的线条和墨迹就像已经出鞘的宝剑，画家们无法再平心静气地画出范宽和李成那样的巨作了。"

南宋——卷

第二讲
▼

南宋茶：有禅有刀枪

"这是什么茶？"叔明疑惑地问。眼前这杯茶，不是绿茶，不是红茶，也不是普洱。

我告诉他："这是安化黑茶，有一千多年的历史了。"

"那差不多是南宋时候？制作工艺都一样吗？"

"很难说，北宋喝团茶，南宋喝片茶、散茶。片茶是茶叶发酵后压片，散茶是砖茶碾碎了，和黑茶的形制类似。另外呢，湖南、湖北的茶叶在南宋茶叶出产里能占二成。所以，咱们喝的这茶，确实可能和南宋人喝的茶有交集。"

叔明问："上次你说唐煎宋点，唐人煎茶，宋人点茶。点茶是先将茶调成膏状，然后用茶筅击打，沸水冲点。你

为什么只是开水一泡就完了？"

"宋人也煎茶，点茶多是待客聚会的时候。唐、宋人习惯连茶带汤一起喝完，在做的茶饼里掺些淀粉，碾到极细，然后击打，充分搅拌，用滚水点出来，最后类似粥汤那样。我们经过明、清，喝茶的习惯完全改变，默认的是喝茶汁弃茶渣。倒是日本茶道用抹茶粉。不见光的茶叶制成的粉，苦涩有之，清香不足。"

"快看这幅刘松年[①]的《撵茶图》，左边的两位侍者备茶，跨坐在矮几上的那个人推着小磨，可是在磨茶？"

"是，茶碾改成茶磨，出来就是极细的茶末。他手边是棕制茶帚，以帚聚茶末。茶帚边是牯杓，以其光滑如秃头又被谑称为'茶僧'，宋诗云，'秋蔓茶僧老，春泓酒母淳'，茶僧对酒母，不是人，但是也解时节之趣。

"你看另一位侍者立于桌边，左持茶盏，右执执壶，在做点茶前的准备工作：烫茶盏。茶盏不热的话，茶末挂

①刘松年：生卒年不详，钱塘（今浙江杭州）人，南宋时宫廷画家，"南宋四家"之一。画学李唐，画风笔精墨妙，山水画风格继承董源、巨然，清丽严谨，着色妍丽典雅，常画西湖，多写茂林修竹，因题材多园林小景，人称"小景山水"。传世作品有《四景山水图》《秋山行旅图》等。

◎刘松年《撵茶图》

不住，也就点不出各色花样，和烫咖啡杯是一个道理。茶桌上置茶筅、青瓷茶盏、铜茶海、玳瑁茶末盒等。桌前右手边是贮水瓮，上覆荷叶，左手边是风炉，炉火正炽，上置提梁镄，烧煮沸水，水煮好后倒入用来分汤注水的执壶。画的右边则是侍者服务的对象——三名高士：正在写字的僧，着鹤氅凝神静观的道以及展卷看帖的儒士。一人运气毫端，二人目追墨迹。三人在凝神不语中达到了高度默契。

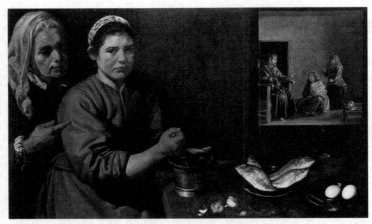

◎委拉斯贵支《基督在玛莎和玛丽家里时的厨房小景》

"刘松年是宋光宗绍熙年间（1190—1194）的画院待诏。他善山水、界画和工笔人物。南宋画院画家代表是马远、夏圭、李唐、刘松年，可见刘松年地位之稳固。刘松年的好处在于清丽，就是他的画虽然工整精致，却绝无匠气和俗气，因为他对尺度和比例拿捏得度，创造了一种'其秀在骨'的格局。此外，他对人物气韵的把握，对精神活动的得体描绘，也再现了'雅'的感受。"

叔明说："这画让我想起委拉斯贵支画的那张《基督在玛莎和玛丽家里时的厨房小景》。历史和宗教画家总是把人

物大小和位置按照重要等级排列，但是在那张画里，委拉斯贵支反其道而行，认为厨房里的两个女人是比较重要的，把她们摆在了前景最突出的位置。老女人教训年轻女孩别偷懒，以免耽误了给基督做饭，而年轻女孩很委屈地觉得，是基督的教诲太吸引人，让她分神了。最后基督告诉她们，把时间和心灵献给主，比物资的侍奉重要得多。刘松年的这幅画也摆脱了更早期绘画里仆人必须比主人身形矮小、处于不起眼位置的规矩，你看两边平均的布局，几乎是分庭抗礼，看起来非常新鲜呢。"

"你这个对比简直太妙了！"我不禁称赞道，"委拉斯贵支那张画里有基督，刘松年这幅画里有和尚，都是灵性的代表。基督的话是灵魂的食粮，而茶是禅的滋养。刘松年的画里，茶和禅平分秋色，正是禅人说的茶禅一味。这话是宋朝人说的，但是源头在唐代赵州和尚上，外方和尚来拜会他，他都扔出一句'吃茶去'。"

"言语都是虚妄，茶里才是真实——可是这个意思？"

"我们且吃茶——这话你要看着画，喝着茶来品。不过，刘松年的画并不是追求开悟，这茶和僧终究都是借来的，目的是为这画添一些韵致。对于刘松年来说，视觉趣

◎刘松年
《茗园赌市图》

味始终是第一位的，他的《茗园赌市图》，画市井斗茶更是惟妙惟肖呢。"

"图左边这五个人聚在一起喝茶，为什么每个人都手提一个执壶？这是普通顾客吗？"

"这应该至少是一群点茶爱好者，也许是卖茶的小贩。就像厨师有自己用惯的刀，点茶的也一定有自己用惯的执壶。我们先从右边看起。中心位置是茶贩子，货架上有标签'上等江茶'，茶是一饼一饼的。茶贩子旁是位系着围裙、拎着水瓶、带着孩子的太太，她并不一定和茶贩子是一家。宋代平民女子出来做营生的很普遍，送热水，供应盘盏，都是无本生意。想必她已经给几位点茶人的执壶加

满了热水，准备离开，还忍不住回头观望一下战况。

"五位斗茶的人，左上方的一手持阔口窄底的茶盏，一手高举注子，正在点茶，显然是众人的焦点。点茶的高阶就像咖啡拉花，可以弄出风花、雪月、龙凤等各色样式。他右边的观众高举胳膊，像是喝完茶后拿袖子擦嘴。顺时针转下来这位正倾盏饮茶，下一位举着茶盏，将饮未饮。很多文献解释说，这表现了宋代民间的斗茶盛况，你觉得是这样吗？"

"乍看很难说，但是这五人神态不一，画家的交代一定就在其中。你说过，斗茶一般是两人点茶，两人评判，除了最左的大爷是看热闹的路人，其余四人看不出明显的比拼关系。下首的两位，左边的全然不关心点茶人的表现，注意力全在对面人喝茶的表情上，可见他非常在意对方对茶的评价。"

我表扬叔明明察秋毫："斗茶比的是咬盏时间，画面上确实没有体现出'斗'这个字。这几人的动作更像点茶、饮茶、品茶的连续画面。两宋的茶贩集团可是很厉害的。你肯定知道1773年的波士顿倾茶事件，那你有没有听说过两宋的茶贩起义？"

叔明说："波士顿倾茶事件是为了反抗英国政府向北美殖民地倾销积压在伦敦的茶叶。之前英国政府向殖民地收茶叶税，所以北美茶商多从荷兰东印度公司走私茶叶。英国政府为了挽救濒临破产的东印度公司，允许它免税向北美销售从中国进口的茶叶，同时依旧向北美征收茶叶税。北美茶商和独立分子很愤怒，就去把英国船上的茶叶都倒了，引爆了独立革命。宋朝茶贩也是为了反抗政府的不合理税制吗？"

"茶叶在全世界都是重要的硬通货，在 18 世纪的欧美如此，在 12 世纪的中国更是如此。唐朝和五代时候，茶叶贸易由政府垄断，北宋的两大经济支柱是盐和茶。除了福建的一些官营茶园，大部分茶园都是民营的。政府给这些茶园提供带利息的本钱，茶叶摘下后，要低价卖给国家的山场。商人买茶要到东京榷货务缴纳茶价，榷货务给以茶引，商人持茶引到指定的场、务取茶。茶叶既然这般金贵，贩茶也是高风险，茶贩的队伍至少是三四人结队，一个人担茶，两三个人持刀械保卫。江西、湖北、湖南等地的茶贩经常结成几百人到一千人的队伍，武装起来，贩运茶叶。茶贩形成了武装力量，离揭竿而起也就不远了。北宋的王

小波、李顺起义，南宋的赖文政起义，都和茶有关。"

叔明举起茶感慨："一杯茶就是一本托尔斯泰的小说——《战争与和平》。"

南宋卷

第三讲

▼

牛衣古柳 货郎婴戏

　　本讲的主题是南宋的民间绘画。我给叔明放了一组幻灯片，开始就是李嵩[①]的画——《花篮图》《市担婴戏图》。我问他："这些和我们之前看过的两宋绘画有什么不同？"

　　叔明不确定地说："市井气息更浓郁一些，像荷兰小画派作品，甚至有些接近日本江户时期的浮世绘。"

　　我说："这些都是市民文化出现的标志。在某种程度

①李嵩：生卒年不详，南宋画家，钱塘（今浙江杭州）人。少年时曾为木工，后成为画院画家李从训的养子，绘画上得其亲授，擅长人物、道释，尤精于界画，为光宗、宁宗、理宗时期画院待诏。传世作品有《货郎图》《花篮图》等。

上，中国的城市化在全球最早出现。在两宋时期的大都市，市民阶层也能购买艺术品了，所以艺术家不再完全依赖皇家和寺庙、道观。符合市民口味又制作精良的艺术品大量出现，更多有才能的年轻人能靠画画维生，也出现了行会组织来推动行业发展。这个情况和17世纪的荷兰、18世纪的日本如出一辙。"

"这些民间画家和我们之前说到的画院画家相比，在绘画水平上几乎没有差别啊，他们的地位和收入相差很大吗？"叔明问。

"画家当中一直存在'画士'和'画工'之别。我们之前说过的许多画家多半出自官宦人家，也就是画士，受过良好的教养，熟悉儒家经典，能诗，善书，能文，有些人还担任着重要的政府官职。对于他们来说，绘画即使是功利行为，也是为了在同僚和名士阶层里得到更高的名声，或者得到君王的青睐。除此之外，绘画和其他技艺一样，都是通向真理的修炼之路。他们的画被称为'士人画'。

"对于画工来说，情况则完全不一样。他们或者是祖祖辈辈为寺院、道观画画，类似文艺复兴时意大利各城邦里的作坊制度，一个师父带一群徒弟，看家绝活只传给嫡系

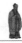

子孙；或者是其他手工业匠人出身，比如这位李嵩，就是学木工出身。画院的画家和画工之间也并非壁垒森严。李嵩就是被画院画家李从训收为养子，悉心传授画艺，进入画院体系的。曾在寺庙做画工的武宗元后来考入画院，成为画学生。不过，民间也有足够大的市场，让技艺精湛的画工们名利双收。

"第一是为书籍出版服务。在南宋，雕版书籍印刷已经成熟，官私印本都配以图谱，比如《列女传》《营造法式》，都是图文并茂，极其精美。第二是村社节日，都需要大量装饰工作。大型节日要扎几人高的鳌山，画神仙故事，还要做许多灯以及应节的时兴纸画，比如过年的年画、门神、桃木板，立春要挂的小春牛，端午节的纸扇画等。第三是瓷器窑厂。磁州窑烧的白底褐彩瓷器碗、盏、杯、瓶以及枕，都依靠画工的装饰手艺。第四是酒楼和货郎担招揽客人的彩画和灯箱。第五是肖像画，当时已经开始流行画行乐图，所以有画家在码头以及其他人气旺的地方设棚写真。不过，人们相信写真能夺人精神，所以不到三十是忌讳画肖像的。第六就是各种喜闻乐见的图样了。"

叔明说："似乎婴孩是很流行的题材。《货郎图》里的

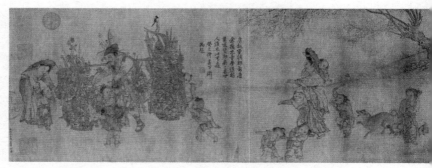

◎藏李嵩《货郎图》（局部）

女性带着好几个孩子，是不是中国人讲究多子多福？"

我解释道："当时婴儿死亡率高，所以婴戏图寄托着家家户户保佑孩子平安长大的心愿。画家刘宗道特别擅长在扇子上画'照盆孩儿'，就是小孩子在水盆里照自己的影子。他每有新样，一定先画好几百幅，在各渠道铺好货，同一天发布，以免被别人抄袭。"

叔明感叹："这快赶上苹果新机发布了。宋朝的人真有商业头脑。"

"画家各有绝活，有些技术难度超高的就难以模仿了。李嵩称自己画的货郎担子上有五百件东西，你以后去'台北故宫博物院'时可以数一数，看李先生有没有吹牛。据

说他画界画不需要尺子，这样的手上功夫也是千百年来难得的。

"李嵩的另一点难得之处，是他自幼在乡间生活。当时，临安画院的许多画家苦恼于没有新鲜题材，往往需要购买民间画家的作品作为素材，来进行二次创作。民间有位画家杨威，擅长画农事图。有人买了他的画，跑到临安画院前去叫卖，立即就被院里出来的宫廷画家高价买走。对于视觉记忆力惊人的李嵩来说，市井风情、乡间习俗早已烂熟于心，他常能画别人不能画、想不到的题材，比如这幅《骷髅幻戏图》。"

叔明惊喜道："这画看上去像万圣节！"

"中国人有自己的鬼节——中元节。不过，孟元老的《东京梦华录》里记载，汴梁瓦舍里的常驻节目就有骷髅傀儡戏。你看地上的小儿完全不知道害怕，被骷髅傀儡戏逗得直乐，而后面略长的小女孩已知生死，懂得害怕和紧张了。骷髅身后的女子抱着孩子，表情安然，她生育过，经历过生死一线，也看淡生死。李嵩的画里母亲的分量很重，是让整幅画稳定的画眼。"

"这个骷髅就承担了表现死亡的任务。欧洲静物画里有

◎李嵩《骷髅幻戏图》

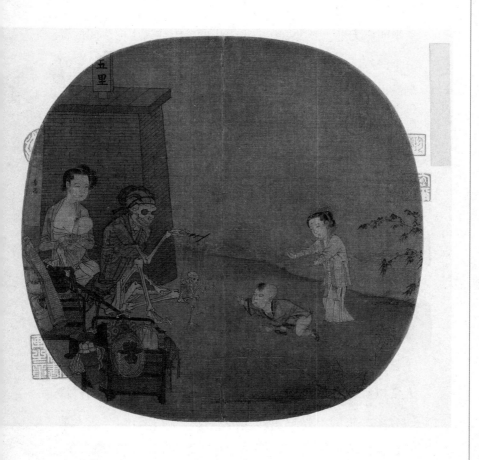

一类叫虚无画，经常要在一堆尘世的珍宝或者生命之间放置一个骷髅，表示一切都将逝去，一切都将归于虚无。这里的骷髅也是这个意思吗？那旁边的文字可是对画意的解释？"

"那是元代黄公望写的一首小令：'没半点皮和肉，有一担苦和愁，傀儡儿还将丝线抽，弄一个小样子把冤家逗。识破也羞那不羞。呆，你兀自五里已单堠。'砖垛上五里的字样，表示这里是离城还有多少里的土堆。走村串乡的艺人一家在此休息。黄公望认为此画画的是艺人的颠沛流离、衣食无着之苦，我倒觉得是小看了画里的哲思。傀儡戏艺人一身价格不菲的黑纱也是为了方便表现衣冠下的骷髅，说明这画重在寓意，不宜理解得太实在。

"这个艺人首先是一个活人，但是他在操纵傀儡戏时起了顿悟，自己莫非白骨，自身也受命运大手的操纵。中国人常以红粉对骷髅，在生命之艳丽上同时看到死亡白惨惨的叠影。生的一秒也是向死的一秒。李白的诗，'夫天地者，万物之逆旅也；光阴者，百代之过客也'，变换视角，产生了让人几乎眩晕的崭新时空感。有诗人的奇思就有画家的妙想。对生死的体悟始于幻觉，归于幻觉，这就是让李嵩在南宋画家中超卓于众人的原因。"

南宋卷

第四讲

▼

农桑之国的喜悦

　　叔明看到马远的《踏歌图》时，诧异地说："马一角，夏半边，这张满幅构图还是马远吗？"

　　我说："这张不是典型的马远，却是马远最重要的作品之一。马远有多种面貌。他的祖上是佛画马家，是给寺庙画佛像的画工世家。他的曾祖父马贲进入画院当待诏。马贲善画动物，尤其擅长画百鹿图、百猿图等，对动物的动态观察得非常精。马家接下来的四代也都在画院系统里，且各有绝活：祖父马兴祖善花鸟杂画，还常帮宋高宗掌眼鉴定书画；伯父马公显善山水、人物、鸟类；父亲马世荣、兄马逵、马远自己、儿子马麟也各有特色。这几人成就了

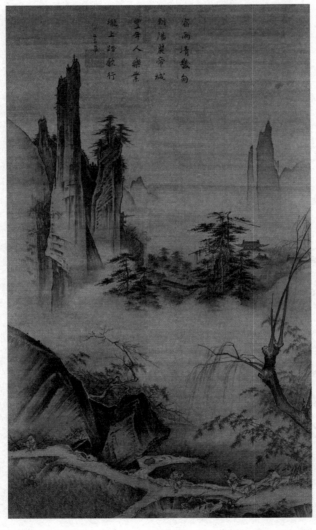

◎马远《踏歌图》

所谓'一门五代皆画手'的美谈。"

"马兴祖的广泛收藏应该是很重要的，没见过大量书画，画手世家也就不会蜕变为艺术世家了。"

"这点至关重要。马远看过那么多前朝绘画，很熟悉北宋那大山大水的全景式构图。《踏歌图》里折射出许道宁、燕文贵的奇峰峭壁和烟雾缭绕，又结合了李唐的粗笔山水，大斧劈皴，似乎是要在表达宇宙雄浑的全景构图和细腻表现人物情态的截景构图中寻求一个两全其美的方案。而这个题材和这个冒险的构图就是天作之合了。文人静坐、喝茶、谈心等内向型活动，从视觉上很难和广袤的环境结合起来。而且走且唱的踏歌，本身是外向型的运动，充满了活力，融入天地之中。"

"似乎能感到歌声直冲云霄，山峰的高度在这里也有了意义。这几个人是什么身份呢？"

"有学者认为是老农，这是从山峰旁宋宁宗赵扩抄录的王安石诗句'宿雨清畿甸，朝阳丽帝城。丰年人乐业，垄上踏歌行'推断而来的。其实也可以是一般的老人。这四人戴着的叫软脚幞头，宋朝男子不分阶层都可以戴，最后一人的幞头是扎起来的。幞头的两脚飞扬，可见几人摇头

晃脑，非常快活。几人着长衫，为了行动方便将长衫扎到腰间，也是当时平民男子的习惯。"

"这是否可以理解为画家在民间看到的实景呢？"

"未必。马远和李嵩不一样，李嵩阅历丰富，见识颇广。马远家世代为宫廷画师，久居临安。马远虽然没有乡间的生活经历，套用城里人的踏歌场面也是一样的。踏歌自古就有，讲究的是集体性，远比现在的广场舞亲密。参与者排列成行，手牵手，或者手搭肩，膝盖要松，身形要软，脚步变化，踩出节奏，边歌边舞。踏歌尤妙的是妙龄女子，着缎穿锦，踏歌而行，观者如云，交通几乎堵塞。"

"那为什么不画女孩子们踏歌而行？岂不是更入画？"

"可惜当时的皇帝和画家们并不这么认为。他们认为有教育意义的绘画才是有价值的绘画。老农踏歌，或者老人踏歌，表示老有所养，老有所乐，显示百姓生活安康，天下太平，政治清明，就是一张融合了美好感受和思想高度的有意义的作品。而如果仅仅是妙龄女郎游春歌舞，就沦为单纯的感官享受，不能登大雅之堂。"

"如果这画是刻画农人在一年辛劳后终于可以畅饮美酒，尽情歌舞，庆贺丰收的喜悦，也是很浓厚的情感呢，

比如老彼得·勃鲁盖尔笔下的干草堆和丰收。"

"那就更不可能了。南宋以半壁江山，却要奉养与之前几乎同样规模的皇室和官僚架构以及南迁百姓。可这和庞大的军费开支比起来就不算什么了。各地财赋大多送到四总领所，除了朝廷抽取的一小部分，大部分都用来应付军队的需要。

"江南人多地少，不免要挖空心思开垦新的土地。如果你走在 12 世纪的两广和长江沿岸，会看到很多浮在水面的田野，叫'架田'。农民在木筏上铺土，种植蔬菜。江南还大兴圩田，就是把湖浅的部分填了造田。圩田因为土质肥沃，灌溉便利，所以能常年保持丰收，粮食产量很高。福建、江西、四川的农民开垦山垄为梯田，浙江沿海农民在滩涂上开辟涂田和沙田。为了提高产量，农民也是终年忙碌：秋冬深耕，春季再耕，土细如面；种子要预先处理——将鳗鱼骨头熬汁，用来泡种子；播种前在秧田撒上石灰，以防螟虫；家家户户都注意储肥，安徽农民用粪土，苏州农民用河泥，这样土地不轮耕，肥力也不减退。加之'靠田''还水'等一系列措施，南宋水稻面积产量是非常高的，不过，粮食产量再高，也难以满足政府的需要。

　　"南宋大学者魏了翁赋诗云'剥民肌血事军赋'，可见所谓'丰年人乐业，垄上踏歌行'不过是皇帝一厢情愿的自我安慰罢了。不过，南宋能和强盛的金国保持军事均势，历经九代，统治一百五十多年，其间，在农业、水利、工业、文化、艺术、贸易、科技等各方面都有长足进步，并对周边各国形成了辐射影响，也确实是非同凡响的成就了。"

南宋卷

第五讲

▼

击鼓驱疫　好好过年

　　"这个字读什么？"叔明指着画册上《大傩图》的"傩"问。

　　"nuó，拆开来是人和难，人要驱逐苦难。"我解释说，"古代跳傩舞、傩祭，都是为了驱逐瘟疫和疾病。"

　　叔明深思后说："我在南方旅行的时候，被带去看民俗表演，似乎就有傩舞。跳舞的人戴着很狰狞的面具，穿着红红绿绿的袍子。这个风俗有上千年历史了？"

　　"认真追究起来，傩舞的历史可不止千年。中国古代'巫'通'舞'，《说文解字》解'巫'，就是'女能事无形，以舞降神者也'。跳傩，是巫舞里比较重要的一类。大傩，

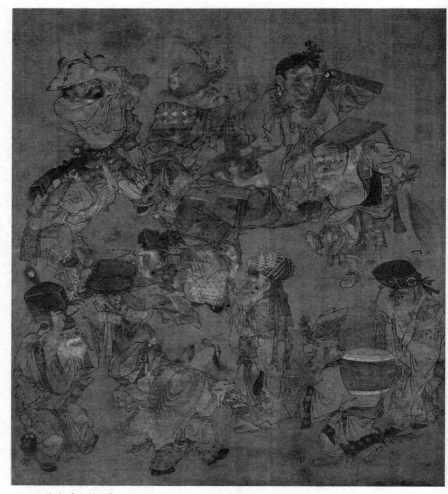

◎佚名《大傩图》

又是傩舞里最重要的一种。《后汉书》里说了，'先腊一日，大傩，谓之逐疫'，是政府部门公共健康事务的首要项目。流程是，让一个军官扮方相氏，头戴熊皮以及黄金造的四眼面具，率领十二个成年人扮的神兽以及一百多名小儿扮的侲子，穿黑衣服、红裤子，在宫禁里游行驱邪，还要大喊：'我们十二神兽可厉害了，要把恶凶碎尸万段，抽肠拉肺，你们不赶紧滚，就是我们的粮食！'然后大家高呼，拿着火炬，送疫病出宫门。"

"这个方相氏是什么神仙？"

"有人认为是少数民族首领蚩尤。《史记》和很多古籍里都提到蚩尤和炎黄二帝打仗，蚩尤善制兵器，黄帝屡战屡败，最后获胜，将蚩尤斩首，但是后来天下大乱，黄帝又作蚩尤画像，也许是制面具。天下以为蚩尤不但没死，还归顺了黄帝，心惊胆寒，遂天下归心。蚩尤的面目逐渐变得越来越狰狞，什么铜头铁颅，四目六手……所谓驱疫，就是恶人还需恶人磨。"

"这十二个人里，似乎并没有方相氏？而且这些人头上插花，戴的似乎也是一些器具，不太像神兽？"

"对，如果有方相氏就该十三个人了。左上角那位头

上扣着斗；逆时针方向过去那一位，头上戴着篓，篓上插桃花；下一位是女士，头插花，拿响板；下一位头上戴簸箕，手拿笤帚，双腿上各绑一个乌龟，腰间挂蚌壳；下一位在打由前面人背着的鼓，背鼓人手持摇铃；再前面那位身上热闹——戴牛头，披带刺的襄衣，腿上绑着蟾蜍，也许扮演的是能吃鬼疫蛊的'穷奇'；旁边几位，有头插孔雀翎的，也许是扮演能吃噩梦的'伯劳鸟'，有手拿芭蕉扇的，有拿竹筒的，总之都有工具，工具的用处就是要把疫病惊动起来，扫除出去。"

"画面上的鼓施了朱色，但是这些人的衣服并不像你说的是黑衣、红裤呢。"叔明继续找茬儿。

我答："你说的很对。与其说这张画表现的是严肃的宗教活动，不如说是大众参与的民俗活动。到南宋时，傩戏已经完全世俗化了。文天祥还写文章抱怨过，说州民把跳傩变成了'百戏之舞'，吹吹打打，穿得花里胡哨，个个都模仿傩师大呼小叫，不知道自己的行为其实是在亵渎神明。"

叔明说："我说这画为什么让我觉得亲切又眼熟。16世纪的佛兰德斯绘画里，老彼得·勃鲁盖尔就用类似的手法来表现大斋节的狂欢和游行，画里人人都长着张滑稽的脸，

个个癫狂若醉。"

"都是打着拜神的幌子来释放自我。人的社会共性大于差异，某些时刻更会有惊人的相似和相通。再隆重的宗教仪式，一旦变成百姓的社会活动，就会不断吸纳各种生活元素，衍生出不同版本，变得越来越有娱乐性。再给你看一张南宋人物画家苏汉臣①的《婴戏图》。四个孩子头戴面具，手持木剑等法器，也在扮跳傩玩呢。"

叔明很有科学精神地刨根究底："你说大傩是腊月前一天，这花园里鲜花盛开，不可能是冬天。"

我耐心解释："你只知道冬天的寒冬腊月，其实古代祭祀讲究五腊：正月一日天腊，五月五日地腊，七月七日道德腊，十月一日民岁腊，以及十二月八日侯王腊。这五个日期都是适合做降神仪式的。事实上，民间跳傩不止在腊前一天，冬至日后、城隍诞辰、端午、求雨时，甚至给人驱病做法，都可以跳傩。后来傩舞逐渐发展成傩戏，登上舞台，全年都能演，后来又演变成狮子舞、社戏、大头娃

①苏汉臣（1094—1172）：汴京（今河南开封）人，曾为北宋宣和画院待诏，南渡后又复职。工道释、人物，尤善婴孩，传世作品有《五瑞图》《击乐图》《婴戏图》等。

◎苏汉臣《婴戏图》

娃、土地爷爷那一套。"

"天哪，原来唐人街的舞狮源头竟在跳傩！这一路演变下来已经面目全非了。"叔明惊讶道。

"要看原汁原味的傩舞，你可以去甘肃永靖。永靖是羌文化的发源地，还保留了先民戴面具狩猎、戴面具打仗的一些传统。而要看方相氏的面具，就要去日本了。根据《续日本纪》，706年，瘟疫流行全日本，朝廷首次举办了追傩，也就是大傩仪式。日本可以说是一切仪式的防腐箱。

8—12世纪的平安时代，每年宫里都会举行追傩式。后来有所中断，到昭和时，这个传统又恢复了。现在，每年2月2日，京都的吉田神社都会举办追傩式，由一位戴着四眼黄金面具的方相氏追赶三个代表怒、悲、苦的鬼，最后由力士们拉开桃木弓，放苇箭，赶跑群鬼。可是，如果你要看傩舞的历史演变，还是要看中国南方的傩戏。"

叔明无奈："这选择也太难了，我还是先看画吧！"

南宋卷

第六讲

▼

蚕宝丝女：为他人做嫁衣

　　叔明有几个女性前同事从纽约来上海玩，咨询他带什么纪念品回去合适。他哪里知道，自然来问我。

　　我说："女孩子就买丝绸吧，七浦路上的丝绸眼镜盒、手袋、名片夹，别致又可爱，毕竟中国是丝绸之乡。"

　　叔明说："我在北京故宫博物院曾经看到一幅《丝纶图》，一侧是青山，绿水环绕，几间草屋，很接近我心目中的桃花源。就是上面的题诗不能认全。你觉得像哪个画家画的？"

　　我告诉他，诗是宋高宗所题："素丝头绪多，羡君好安排。青鞋不动尘，缓步交去来。眽眽意欲乱，眷眷首重回。

◎佚名《丝纶图》

王言正如丝，亦付经纶才。"所以此画应该是高宗定制、画院画家交出的作业了。

叔明问："诗是高宗自己写的吗？"

"不是，他题的是临安府于潜县的县令楼璹①的诗。"

"县长不是大官啊，或者楼璹是有名的诗人？"

"也不是。楼璹出名，主要是因为他在1133年献了两组连环画，一卷讲种地，从浸种子到谷子入仓，二十段情节，就是上次和你讲的南方农业各环节；第二卷讲养蚕，从浴蚕到剪丝帛，二十四段，每一段都配八句五言诗。"

"这个人做官怎样不知道，倒是做自媒体的好手。"

"中国人讲，'学成文武艺，货与帝王家'。皇家就是最大的市场。各级官僚都苦思冥想给皇帝献什么，又能展现政绩，又能让皇帝龙颜大悦。楼璹献的画至少准确击中了'市场'的三个痛点。

"第一，农桑是国家之本，皇帝要亲农，就自己亲手种田，皇后要亲蚕，就自己亲手养蚕，用来带动全社会辛勤

①楼璹（shú）：生卒年不详，字寿玉，又字国器，鄞县（今属浙江宁波）人，楼异之子。宋高宗时做过临安府于潜县县令，编制了《耕织图》和《蚕织图》，反映江南农业生产情况。

劳动。而当时南宋立国不到六年，根基未稳，要应付庞大的军事开支，就只能努力生产，发展经济。楼璹献图，给高宗一个由头来表现对农桑的极端重视，提得非常精准。

"第二，一般大臣的思路是献计献策，但是楼璹并不以文才出名，甚至都不是科举出身，而是因为父荫入仕，要想升迁就要出奇制胜了。他巧妙利用了自己的基层优势，把农事和蚕事的各种细节都以绘画形式记录下来，一方面显示自己笃意民事，观察细致入微，对农家男女辛苦感同身受，另一方面，又让达官贵人看到一般无缘得见的劳作场景。

"第三，楼璹的构思很巧妙，弥补了画院画家和民间画家的不足。画院画家对农村生活不了解，还要靠购买民间画家作品当素材。民间画家也许会画片段或者剪裁场景，但不会有这样的眼界和意识来系统地整理、编辑、表现、还原农桑生产的全过程。楼璹画得好不好，甚至是不是他亲手画的也不重要了，高宗让宫廷画师根据楼璹的原稿再做整理，重新绘制，可能说明原画也没有达到职业水准，但是已经记录下了最关键的细节和场景。"

"这一段，这些人在拜什么？"

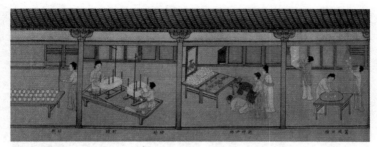

◎《蚕织图》（局部）

　　"他们在拜蚕神。这里的蚕神是马明王菩萨，她的形象应该是马头人身，这里处理成骑在马上的女子。在孵蚕蚁、蚕眠、出火、上山、回山、缫丝等重要环节都要拜蚕神。这是因为蚕的脾气很难拿捏，孵化率和结茧率都很难预测。所以妇女们把蚕当宝宝养，投入感情，求神佛保佑蚕宝宝们。而桑叶又是另一件让人忧心忡忡的事。宋代洪迈记载过一则轶事，有一年蚕出得太好，桑叶供不应求，价格涨了十倍。蚕户胡二家里有足够的桑叶，却把蚕都埋了，想卖桑叶牟取暴利。次日，胡二家里爬满了蜈蚣，咬死了胡二，最后胡家满园的桑叶没换到一文钱。"

　　"这个故事就是威吓人们蚕有灵性，会报复那些对它们不好的人——这个很复杂的机器是什么？"

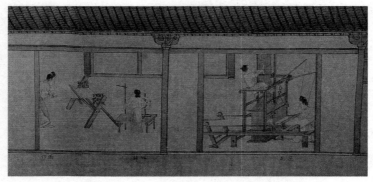

◎《蚕织图》（局部）

　　"这是提花机。提花工正在忙于挽提经线。织机中间托有衢盘，下面垂吊衢脚，上有两老鸦翅（提刀），并有卷布轴等。这是第一次在画中出现提花机呢，比明朝《天工开物》《农政全书》记载的提花机早了几百年。南宋疆土只有北宋的一半，但是每年朝廷征收的丝麻竟然超过北宋，达到一千万匹以上。一方面说明税赋加重，但另一方面也说明有生产力的提高作为支撑。而南宋对外出口的商品主要是瓷器和丝绸，赚回了大量舶来品和白银。"

　　叔明感叹道："一画胜过千词。这很接近人类学笔记了。"

"这才是楼璹要给高宗展示的内容：本人德才兼备。此后楼璹就一路升迁，最后做到朝仪大夫，成为朝廷要员。而耕织图也成为一种新的画种。从南宋到晚清，至少有二十七个版本的耕织图，宫廷画师也画，仇英、唐寅也画过。"

"画下还有字迹标注，这也是高宗亲题吗？"

"不是，这不是高宗的字迹，而是一位女子所题。这些标注言简意赅，对于在画面上难以表现的技术细节都讲得很清楚，如清明日暖种，幼蚕至成蚕每眠所需时间、所应节气、色泽变化，如何切叶喂养，如何拾巧上山等，都配合画面用小楷标出内容并加注解。对后半部所画的纺织过程，包括纺织机具和技术就只是简单地写了个标题，可见对养蚕更加熟悉。因为中国皇家有养宫蚕的传统，皇后、嫔妃要养蚕，作为全国妇女的表率。"

叔明八卦道："题字的可是高宗的皇后？"

我笑答："差不多了。题字的吴氏当时不是皇后，还是贵妃。高宗的邢皇后正在金国当俘虏。她可是受了大罪，被金人带走北上时正怀着孕，因为马背颠簸而流产。后来金人把高宗的生母、妻妾和女儿都送进了官营妓院。"

　　叔明动容："所以高宗抛弃了邢皇后，封了吴皇后？好像贞洁对于中国古代妇女来说特别重要？"

　　我说："你太小瞧高宗了。他不断派使者去金国求和，要接母亲韦氏回来，又遥封妻子邢氏为皇后，且一直虚中宫之位等待她。后来邢氏在金国去世，高宗并不知道。直到1142年接回母亲韦氏，高宗才知道妻子已经死了。后来邢皇后的谥号是宪节皇后：表正万邦曰宪，懿行可纪曰宪，临义不夺曰节，艰危莫夺曰节。高宗认为，邢皇后在敌国的侮辱面前所表现出来的高贵精神才是最重要的。1143年，高宗册立吴贵妃为后。"

　　"为什么说吴氏是奇女子？她的字很好看。"

　　"吴氏的父亲是武翼郎。宋朝武官不如文官，武翼郎又是武官的底层品阶，是从七品。但是吴氏从小受到很好的教养，不但能骑马，还饱读诗书，十四岁选美入宫，侍奉康王。康王赵构逃亡途中，吴氏穿戎装骑马跟随。下属叛变，问赵构在哪儿，吴氏骗过他们，保了赵构一命。后来他们逃亡海上，有鱼跳进船里，吴氏说这是周人白鱼之祥。周武王伐纣渡江，有白鱼跳进船里，武王认为大吉。吴氏这么说，其实是给赵构一个积极的心理暗示：看，上天一

定眷顾你，让你做出武王那样的伟业。赵构非常高兴。以后宫之首的身份题这幅《蚕织图》时，吴氏才十八岁。她也写得一笔好字，楷书尤其与高宗笔迹相似，所以你会认错。"

"推算起来，那时的高宗也才二十几岁。吴皇后和高宗最后白头到老了吗？"

"岂止白头到老，吴皇后左右了高宗以后三代皇帝呢。宋代皇帝普遍不太贪恋皇位，高宗在世时就把皇位禅让给宋太祖这一支的后人赵昚，据说是因为太祖托梦，说：'你的祖先太宗谋了我的江山，现在该还回来了。'心虚也罢，良心发现也罢，厌倦了朝政也罢，高宗退位成为太上皇，和继位的养子孝宗关系很好。高宗去世，孝宗非常悲痛，表示要为高宗守孝两年，又禅位给儿子光宗。光宗的皇后李凤娘是历史上数得着的悍妇，光宗因为怕老婆，都不敢去探望垂死的老父亲。朝政更由李家一手把持。作为皇祖母的吴氏就联合朝臣发起政变，垂帘听政，迫使光宗把皇位让给儿子赵扩，也就是宁宗。吴氏活到八十多岁，谥号更了不得：宪圣慈烈皇后。其中，圣和烈都是要对国家有大贡献才能有的：睿智天纵曰圣，神化难名曰圣，有功安

民曰烈，刚正曰烈。"

"画上的织女，画外的皇后，我以前确实低估了宋代社会女性的能量。"叔明不禁佩服。

"有对比这个感觉就会更强烈。楼璹的初版《蚕织图》我们无缘得见，有吴皇后题字的《蚕织图》和后来的版本比起来，还真是多了一些沉甸甸的分量呢。"

第七讲

▼

既见君子：儒家的精神

　　"你有多了解孔子？"我问叔明。毕竟孔子是中华文明的"全球大使"。

　　叔明笑着说："给中餐馆撰写幸运曲奇饼干里的箴言小纸条的人。开玩笑啦，我读过他的书，当然是英译本，他很有智慧，人生智慧，政治智慧。但是从史书来看，似乎各国领袖都不太能接受他的意见。"

　　我说："孔子可以说是中国历史上最活生生的一个人。因为他的思想基本是用语录的形式保存下来的，保留了口语的微妙和复杂。所有读书人都要读他的语录，用自己的话去阐述，用自己的心去体会，而各种大型辩论也以他的

观点为题材。他是读书人的精神领袖，叫祖师爷。所有小孩子进学堂，第一件事是向孔子的画像行礼。"

"那张画像是什么样子的？"叔明问。

"我给你看几张不同的孔子画像。这是传说唐朝吴道子①所绘的孔子拓片，原刻石摹本在山东孔府。不过这并不是我们所知最早的孔子画像。2011 年到 2016 年，江西南昌发掘出了汉武帝孙子刘贺的坟墓。刘贺当过二十几天皇帝，又被废为海昏侯。他的墓里出土了一副漆器，学者们说是孔子立镜，上面写的孔子生平和司马迁《史记·孔子世家》的文字类似，上面的孔子画像可能是迄今为止最早的孔子画像，但是漆画已经斑驳，面貌不可寻，只能看见一身布衣，身材魁梧。

"吴道子的画像应该是孔子早期画像里最清晰的。虽然这张画像只是从吴道子原作刻在石碑上的一个摹本拓出来的，经历了一系列走形的操作，但是可以提供宋代以前人们对孔子的一般看法。《史记·孔子世家》记载，'孔子长

①吴道子：生卒年不详，唐代著名画家，被尊称为画圣，阳翟（今河南禹州）人。少孤贫，年轻时即有画名。开元年间以善画被召入宫廷，擅佛道、神鬼、人物、山水、鸟兽、草木、楼阁等，尤精于佛道、人物，长于壁画创作。

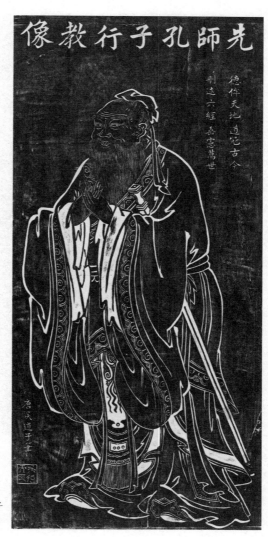

◎吴道子
《先师孔子行教像》

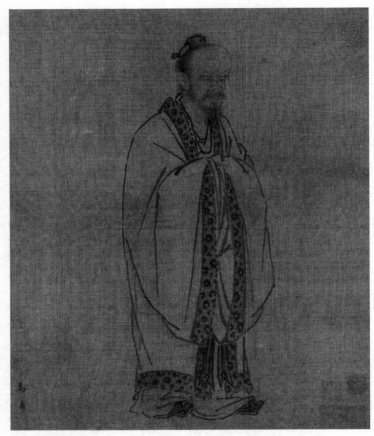

◎马远《孔子像》

九尺六寸，俗谓长人而异之'。孔子后代里也有身高两米
多的，可见基因确实在那里，不是要神话孔子。"

叔明说："他嘴里露着牙，似笑非笑。"

"虽然史书里对孔子的样貌没有详细描述，但是民间传
说里的孔子集中了各种丑陋相：眼露白，耳露轮，口露齿，
鼻露孔。以后的孔子画像基本都继承了这一点。第二张是
南宋马远画的《孔子像》，你看和吴道子的有什么不同？"

叔明很认真地说："首先看到的是衣服华丽了，豹皮镶
边，似乎和学者的身份不太搭。"

"孔子的一大成就是删定《周易》，《周易》里的革卦是
讲变化的，其中的爻辞是，'大人虎变，君子豹变，小人革
面'。简单来说，就是大人物改变环境，君子改变内心，小
人改变表面。其次呢？"

"其次显眼的就是大额头，像寿星公。"

"《史记》记载，孔子'生而首上圩顶'，就是头部四边
高中心塌陷，所以得名丘。马远用高耸的额头来衬托。"

叔明继续："整体处理也不同了。吴道子的孔子是高于
生活的大人物，而马远的孔子是和我们一样的人。"

"也许豹变是理解马远这幅画的眼。君子不同于大人，

大人是有权势的人，一出手就带来改变，用不着忐忑不安。君子没有大人的权力，却是有德之人，能通过内心的修炼来成为更出色的人。小人的改变总是口是心非，而君子的改变都是由心而发，忠于自我。马远笔下的孔子，精神是内敛的，既体察外界，又向内审视。马远是有野心让正史里的孔子活起来。"

"可是你说书里没有记载孔子的样子。"

"没有具体记载，但是对他的行为神态是有记录的。他平时总是闲适的，喜欢枕着胳膊侧躺。他和同乡在一起，恭谨讷言；在朝堂宗庙上，能言善辩，不卑不亢有威仪；和高官谈话，正直谦和；和下大夫谈话，从容不迫。为什么有这些区别呢？他和同乡人一起就表现谦和厚道的一面，在朝堂上就表现出勇气、理性和担当，对上官表现出恭敬，对一般官员表现出平和。孔子总能选择一个最适合谈话情境和对象的方式来进入对话，沟通大师的称号当之无愧了。

"来看下一张，是明代丁云鹏①画的《三教图》，红衣达

①丁云鹏（1547—1628）：明代画家，字南羽，号圣华居士，安徽休宁人。善画白描人物、山水、佛像，无不精妙。

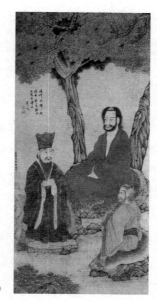

◎丁云鹏《三教图》

摩、赭衣老子和蓝衣孔子分别作为佛、道、儒三教的代言
人。"

　　叔明说："衣衫和树纹都做了风格化的处理，人物大小
也按照画家的观念来主观定义，让我想起了拜占庭艺术。"

　　我补充说："是同一种复古和理性化的倾向。丁云鹏用
高古游丝描，朱红、靛蓝也是古法用色，地面、石间、树
上的苔点以及树叶都富于装饰趣味。相貌堂堂、戴上冠冕

的孔子已经脱离了历史记载，也脱离了孔子自己的精神世界，成为这世间儒家的化身。"

"三张孔子像，吴道子的线条流畅优美，丁云鹏的色彩曼妙，可是最吸引我的还是马远的，这幅画体现出的心理深度让我简直挪不开眼睛。虽然马远对孔子所处的外界环境没有任何着墨描绘，但是这完全符合画家着力在孔子内心的策略，甚至让人觉得孔子内心世界之浩大，竟然可以让外部世界恍如虚空，又觉得他并不是置身于具象的世界里，抽象的历史在此刻有如实质。再看他的表情，怔忪又有点儿迷惘，似乎并没有意识到自己的崇高地位呢。"

"你看他长得丑不丑？"我突然发问。

"什么？"叔明有点儿惊讶。

我说："有人来找孔子，又不知道他什么模样，孔子的乡人说，那个长得奇形怪状、腰长腿短、像个丧家之犬的，就是孔子了。孔子知道这个形容后，不但不生气，还觉得非常传神。"

叔明简直呆了："这才是孔子啊，和这个世界格格不入却接受现实。"

南宋卷

第八讲

▼

两岸图画 诗江流淌

　　叔明告诉我他对中国传统文化的观察："中国文化重视文字过于绘画，你看，文人的地位比画家高，诗歌的地位比绘画高。大家总觉得读书识字明理，而图画只起辅助作用，所以视觉文化始终没有特别发达。"

　　我说："中国人有一句话，旁观者清。你这话很接近 19 世纪欧洲学者对其他国家和文化做出的判断，有些独到的观察。然而，一旦上升到民族性，就又变成了狭隘和武断，走向了文化本质主义。中国人不把话说死，虽然少了一份斩钉截铁，但也是意识到万物是在变化的，说死了就会错。就拿图形和文字来说，中国的文字从'象'而来，和图形

本来就是一回事。"

"你是说象形文字？"

"象形文字是'象'的第一层，中文方块字是基于对万物的直观把握和提炼，然后规整成文字的，文字里就有图画的基因。'象'的第二层是把宇宙万物的基本规律提炼成文字以外的视觉符号。你听说过河图洛书吗？"

"听过这个说法，但是不了解。"

"河图洛书其实没有文字，只有一些黑白圆点构成的不同数列，涵盖世间的各种存在和变化，你可以理解为极简的抽象派，据说这是《周易》六十四卦的参考文献之一。至于它到底出现在什么时候，是不是由神兽背着从水里浮出来的，既不可考也不重要。重要的是它提出了图和书的对应关系。宋代学者郑樵说：'河出图，天地有自然之象，图谱之学由此而兴。洛出书，天地有自然之文，书籍之学由此而出。'图是经，书是纬，文化就是由重重经纬编织而成的。自古以来的学者，一手图，一手书，不能偏废任何一个。中文说图书，并不是英语里的 picture book，而是涵盖所有书。同时，在中文里，文的本意是图纹、纹理、纹路。书籍理论，不过是对自然之纹理的一种捕捉。

从汉代开始，就流行以经典读物为题材来作图画，但并不是你理解的给文字配图，而是文字本身是不完整的，需要用图画补充，才成为一个更完善的整体。"

"所以，大英博物馆里顾恺之的《女史箴图》，并不是因为女子们不认识字而给她们配的画？"

"对，这与西方宗教美术的起源完全不一样。绘画在中国是从高往下渗透，不是为了迁就文盲的通俗化。但是佛教美术又不一样，是和基督教美术一样的基因，为了向信众普及佛经故事和介绍各路神佛。"

"那么被画得最多的经典读物是什么？"

"必须是《诗经》啊！孔子教导大家多读《诗经》，可以认识各种动植物的名字，不读《诗经》，你都不知道如何感叹，如何吐槽，简直不配和人交谈！汉代独尊儒家，《诗经》也连带成为必读书目。《诗经》结合了动植物学、地理、社会、人伦、政治，给画家发挥创造力的空间太大了。《新唐书》里记载有根据诗经作的《草木鱼虫图》二十几卷。能画《诗经》的必然不是凡手，也不是一般画师，而是能深刻体会《诗经》含义的文化人。唐朝张彦远提到，公元2世纪时，汉桓帝的一名官员刘褒根据《诗经》作图，

一是根据《大雅》里的一篇作了《云汉图》，众人看了就觉得全身燥热，一是根据《邶风》作了《北风图》，人人看了都要打哆嗦。刘褒后来官至四川太守。不过这些画卷都已经失传了。"

"太可惜了，有没有流传下来的版本呢？"叔明惋惜道。

"这就是南宋马和之①的《诗经》图画非常珍贵的原因了。马和之也是进士及第，有说他高宗时官至工部侍郎，但很可能是虚衔。马和之的主要工作还是体现在画画上。他擅长佛像、界画、山水、人物。高宗一心想制图文并茂的《诗经》全本。据说他亲手写了诗经三百〇五篇，让马和之画图。也许工程量过于浩大，马和之到死也只完成了五十余卷。现在北京故宫博物院藏有《鹿鸣之什图》卷、《节南山之什图》卷和《豳（bīn）风图》卷，辽宁省博物馆藏有《唐风图》卷。让我们先来看看故宫的这卷《豳风图》。"

叔明说："这个豳字一看就很高雅。"

①马和之：生卒年不详，南宋画家，钱塘（今浙江杭州）人。擅画佛像、界画、山水，尤擅人物，其绘画风格与唐代吴道子相仿，当时有"小吴生"之称。

　　"就是个地名，在陕西咸阳附近，当时叫豳国，后来叫邠县，现在是彬州市。所谓豳风，就是此地收集到的民歌。豳风之所以了不得，是因为豳是周国的发源地。《豳风》很全面地讲了一年的农事、征伐、狩猎、居住、饮食等，描述了一个伟大国家的萌芽时期，所以尤其受后来统治者重视，被点名创作的频率很高。据说李公麟画过，马远和刘松年画过，更往后的赵孟頫、林子奂、高塔失不花也画过，明、清同题创作更多。"

　　"明白了，就像商学院要学的经典成功案例一样。我记得在美国弗利尔美术馆也有传为马和之的《豳风图》，和这幅不太一样呢。"

　　"弗利尔的那幅是纸本墨笔，笔法更接近李公麟的白描，和马和之的全无相似之处。美国纽约大都会博物馆也有马和之的《豳风图》，是王季迁旧藏，和北京故宫博物院的相似度达百分之九十，差的只是笔力。比如《狼跋》这一段，虽然两个版本的老狼都不太像狼，但大都会本的狼落笔虚浮，尤其骨节处出现败笔，趾爪刻画相当草率；故宫本的则落笔肯定，后足飞节到趾骨一段表现得更准确。在树木和人物的描绘上，大都会本都不甚肯定，应是临本。

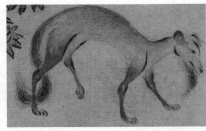

◎马和之《豳风图》之《狼跋》
（纽约大都会博物馆藏）

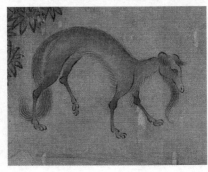

◎马和之《豳风图》之《狼跋》
（北京故宫博物院藏）

不过，故宫本也难说是马和之的原作。"

"难道这卷也是临的？"

"此卷无款印，字也不是传说中的高宗亲笔。《伐柯》篇内的'我觏之子'，觏读作 gòu，和高宗名字构同音，因避讳缺最后一笔，可见书者并非赵构本人，而是画院书手代笔。"

"人物的画法让我想起吴道子的画。"

◎北京故宫博物院藏马和之《豳风图》之《伐柯》

"是的，此画笔法很接近记载中马和之的'兰叶描'或者'蚂蝗描'。这在当时是复古的做法。马和之有'小吴生'之誉，其实他在人物之外能作山水、屋木，应该叫'胜吴生'。他结合了吴道子'莼菜条'的笔墨趣味和李公麟白描的淡雅。你看，笔触充满弹性，落笔重，提笔轻，似乎能感到笔锋在绢上按压提顿，缓疾轻重。衣纹、山石、树枝、水波都统一在这收放随心的笔触里。笔墨在绢上的表现力不及纸上。在绢本上作画，或者是工笔，精细地控制水分；或者像米芾、董源那样加大水分，在偶然性的基础上点染出趣味。马和之开辟了第三条路。

"全卷共分七段，依次为《七月》《鸱鸮》《东山》《破斧》《伐柯》《九罭》《狼跋》。按照右文左图的格式，一首

◎北京故宫博物院藏马和之《豳风图》之《七月》

诗跟着一幅画。画家在布局上是高手，把《七月》一诗的各情节融合在一个鸟瞰的大场景里。"

叔明问："最后一段《狼跋》是什么意思呢？狼瘦得像黄鼠狼，后面还跟着三个人。"

"这一首是对豳国最高统治者的戏谑：前面这匹老狼，向前跳跃会踩到自己的胡子，也有说下颌上的松肉，后退又会被自己的尾巴绊住，不过它毕竟是有德之狼呢。而我们的公爷大人，挺着大肚子，穿着朱红的鞋，不就像这匹老狼一样吗？"

"这几首诗叠加起来，描绘了一个小公国的方方面面，人们担忧着一家饱暖，按照气候去劳作，收获大部分给公爷，小部分给自己，给公爷出工，也顾得上给自己修房子，言论气氛也很宽松。这样细碎的白描远比溜须拍马更能打

◎北京故宫博物院藏马和之《豳风图》之《狼跋》

动我，让我相信这位公爷确实是好的领导。"叔明一边点头一边说。

"《豳风》描述的主人公是谁，学界也没有定论。根据朱熹的说法，周的祖先，夏朝时的弃，最早种谷物，被任命为夏王室的后稷，管农业。可他的子孙放弃这一职位，成为游牧民族，到弃的曾孙公刘才又重操祖业务农，建立豳国，人民生活走向小康。又过了十代，古公亶父迁移到岐山，成为将来灭商的强大势力。朱熹认为《七月》这首是周公旦写给周成王的，通过学习祖先公刘的事迹，来教导农事的重要、农民的辛苦。"

叔明恍然大悟："后稷不是人名而是官职，这我还是第一次听说。根据朱熹的说法，从弃到周文王是十六代，而

我们现在知道夏朝大约是公元前 21 世纪建立的，武王灭纣是公元前 11 世纪，千年之间才有十六代人？平均六十多年繁衍一代，也不科学啊。"

"夏朝断代现在没有定论，但目前甲骨文关于商朝的记载是可靠的。大英图书馆收藏了一枚甲骨文，记载了三千多年前发生的一次月食和当时的占卜片。在美国国家航空航天局（NASA）的协助下，确定了这次月食是于公元前1192 年 12 月 27 日的 21：48 至 23：30（误差 17 分钟）在安阳，也就是殷都观测到的。这也可以从侧面说明，中国史官文化比较靠谱，有待以后的研究者来补齐历史的残片。同时，后人在寻找中也会不断误读。比如这卷《豳风图》，在元代被分成两卷，其中一部分被赵孟頫收藏，明代的董其昌就以为这是赵孟頫的作品。直到清乾隆年间，内府得到两卷，才成为一幅。"

叔明感慨："马和之在公元 12 世纪画了一卷《豳风图》，描绘了公元前 11 世纪写的关于公元前 19 世纪左右的事情，而我们在 21 世纪看到这张图画，感觉历史和文明的河流没有中断过，图和文就是这条河的两岸哪。"

南宋——卷

第九讲

▼

解放自我：禅的样子

　　叔明说："文化传统太厚重，好也不好。遗产多了就难以创新。马和之的人物画又走回唐朝去了。"

　　我反驳道："这结论下得太早。南宋人物画出现两个趋势，一个是复古，另一个就是减笔画，后来变成了写意。"

　　叔明说："我喜欢写意，草草几笔，韵味天成，一条线就很潇洒。"

　　"减笔和写意也要有扎实的写实做底子。我先给你看南宋减笔画的代表梁楷①的《六祖斫竹图》。"

①梁楷：生卒年不详，南宋画家，祖籍山东，南渡后流寓钱塘（今浙江杭州），曾于南宋宁宗时担任画院待诏。善画山水、佛道、鬼神，喜好饮酒，酒后不拘礼法，人称"梁风（疯）子"。传世作品有《六祖斫竹图》《泼墨仙人图》《八高僧故事图卷》等。

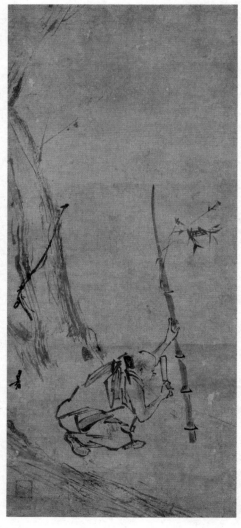

◎梁楷《六祖斫竹图》

"这幅画真是让人耳目一新，看起来和米芾的山水、苏东坡的古木怪石一个类型，它的作者也是文人吗？"叔明问。

"你没想到作者是画院里的顶级画师吧？他叫梁楷，其师贾师古是李公麟弟子。他是天才型画家，画院同僚见到他的精妙之笔，无不敬伏。宋宁宗赐给他金带，他也不接受，挂在院子里，自己远走高飞了。他嗜酒，有'梁疯子'的绰号，大概顶着贪杯疯癫的名义不会被扣上大不敬的罪名。"

"很难想象这样的风格会被画院认同，得到皇帝的喜爱。"

"减笔画应该不是梁楷的职务行为。之前我们说到《蚕织图》，梁楷也画过一个版本。一丝不苟的工整中依然可见行笔的顿挫，给本来像纪录片一样严谨的画面平添了生命力。他的特长是人物、佛道、鬼神、山水，传世的佛画有《黄庭经神像图》，又称《道君像》，后被翁同龢家族收藏，于2016年以优惠价格转让给上海博物馆。东京国立博物馆藏的《出山释迦图》和上海博物馆藏的《八高僧故事图卷》都是骨体谨细入微，白描精劲绝伦，应该是传承自其师门。而这幅《六祖斫竹图》和《泼墨仙人图》才开创了梁楷的

个人面貌。"

"六祖我知道，就是那个吟出'本来无一物，何处惹尘埃'之人。为什么选砍竹子的片段来描绘？"

"六祖慧能出家前是贫苦孩子，不识字，当樵夫奉养寡母。后来听到人诵读《金刚经》，就顿悟了。"

叔明调侃道："梁楷画不出明心见性后的六祖，就画个开悟前的吗？"

我说："你仔细看看，画中人衣纹用'折芦描'勾出，大概梁楷用的是尖长的笔锋，迅疾劲利，和描绘身体轮廓的淡墨区分开。用秃笔画树干，又自由又有质感。六祖秃顶芒鞋，颓发长须，渐入老境。这不但是开悟后的慧能，更是已在南粤弘法的六祖。他的衣袖扎起，显然体力劳动是他的日常。六祖出家前，劈柴担水；出家后，舂（chōng）米劈柴；开悟后，舂米劈柴；成为宗师，还是劈柴担水，禅在其中。斫竹，因为竹子虚心。六祖提出'立无念为宗'，舍弃诸心，修竹子，便是修人心。见性通达，更无挂碍，是自皈依。"

"这比画庄严佛像的佛画更进一步了，是否这就叫禅画？"

"禅宗弃断语言，和尚善画的不少。高居翰先生说过，早期禅宗画和文人画是一体两面。和尚也是和士大夫来往谈禅论墨的雅和尚。唐末五代的天才和尚贯休有照相机般的记忆力，能诗善画，现有一套《十六罗汉图》藏在日本高台寺，上面罗汉样貌奇古。宋代释仲仁善画墨梅，南宋梵隆的作品精绝，宋高宗也是他的粉丝。他的《十六应真图卷》以李公麟的白描风格绘出住世应真十六罗汉各以所证三昧，现种种奇异境界，现藏于美国弗利尔美术馆。这些其实是僧画，未能算作禅宗画。

"禅宗画的真正鼻祖是南宋的智融和尚。他之前是医官，五十岁出家，常用甘蔗渣蘸墨作画，这可能是受米氏父子影响。因为眼神不好，他画牛最多，寥寥几笔，就'生意飞动'。后来人们称这一路的画为'魍魉画'。魍魉此处并不是指鬼怪，而是《庄子·齐物论》里提到的罔两，是影子的微阴，也就是影子外的晕，可以说是可见之物的边界，再进一步就到阴界了，极言智融作品的微芒之妙。梁楷在释放自我后，也走上了这条道路。虽然他不是和尚，但是常和高僧大德来往。更重要的是，他是通过画禅宗祖师来修行，通过对物像的削减和剥离来走向禅的空寂，达

成定慧。他创造了禅画的方法论，而明代中晚期粗犷的人物画也是从这一脉里引出来的。"

叔明问："日本人很推崇的牧溪①是受梁楷的影响吗？"

我说："牧溪的僧名叫法常，号牧溪，是四川人，活动时期晚于梁楷，他到临安后得罪了权相贾似道，才避祸隐居，宋亡后隐遁空门。他的《布袋和尚图》里有梁楷《泼墨仙人图》的影子。梁楷在宋元时期很受推崇，当时文坛巨擘都有品题他作品的记录。法常虽然在当时名声不显，在文人圈子里还是有知音的。法常的画比梁楷更有禅味。梁楷还会考虑画什么题材，如何表现，而牧溪完全超越了这个层次的考量。他的《六柿图》里，世间的完整性被析为黑白、明暗、形和线、方和圆、饱满和空寂的秩序，刚好就落在几个柿子上。柿子的柄是写出的，柿子的圆是一笔刷出的。笔墨的灵动被隐藏在无限的圆融里，图画的宇宙充满了我们的心灵，我们和世界的关系在此刻被转化为一种空灵的审美之境。"

①牧溪：生卒年不详，俗姓李，佛名法常，号牧溪，四川人。代表作品有《老子图》《松猿图》《远浦归帆图》《潇湘八景图》等。

◎牧溪《六柿图》

　　叔明赞叹道："这是我见过的最伟大的作品！柿子的形和色、涩和甜都被画出来了。那甜蜜的弧度，那枝、蒂、果在一起的圆满，简直是鬼斧神工！"

　　"中国禅宗的魅力在于吸取了道家尤其是老庄的思辨。庄子说'万物一马'，南怀瑾老先生阐释说，马头、马身、马毛所有这些加起来才是完整的马，离开了马的任何一样，都不是完整的马。由众归一，由一散到众。我们以及万物，都是整体的一部分。牧溪的柿子散发出来的光芒，可以说是神性，也可以说是被展现出来的开悟。庄子说'磅礴万物以为一'，即心能融化万物，使万物转为和谐的一体。这

幅《六柿图》就有这个境界了。"

叔明诚恳地说："开始我觉得这六个柿子像是二次元和三次元交界处的界碑，现在我觉得它们是通向更高次元的界碑，让我瞬间领悟了中国画的魅力所在。如果这辈子我只能拥有一幅画，希望是这张。"

我说："牧溪在生前和死后的几百年里都不受重视，元代汤垕（hòu）《画鉴》说'僧法常，作墨戏，粗恶无古法'。幸好来中国游学的日本和尚极其喜欢法常的作品。你知道中日的密切交流被唐末战火打断，到宋朝恢复。而在南宋，日本僧人荣西来中国学习，将禅宗五家七宗之一的临济禅带回日本，创立日本临济宗。后日本僧人道元来到宁波天童寺学习，回日本创立了日本曹洞宗。宋元年间有二百五十多名日本僧人赴中国学习，平均在中国停留十年到十五年，也有许多中国僧人赴日交流。书画，尤其是这些禅画，就是这样到了日本。足利幕府对中国艺术品非常热衷，还编纂了收藏目录《御物御画目录》和鉴赏录，对中国画家有简单记述。

"日本人虽然知道中国鉴赏家们对法常的评价，但是并不以为意，依然对牧溪顶礼膜拜，认为他画出了最上等

的艺术。《御物御画目录》里牧溪的画最多。《六祖斫竹图》是在镰仓时代到室町时代流入日本的。不过我们现在看到的可不是牧溪画的本来面貌，大德寺还藏有牧溪的《芙蓉图》和《栗图》。它们和这幅《六柿图》都是从一张手卷上裁剪下来的，重新装裱成画轴。这是为了配合日本人在茶室和和室里欣赏绘画的习惯。梁楷的《出山释迦图》和《雪景山水图》是独立作品，被足利义满收藏后，改成了三幅屏。日本人喜欢简洁构图，他们把一些复杂的风景画也肢解了，所以你会在日本博物馆里看到一些画着独舟和孤峰的宋元画，这在中国所藏的宋元画里不会出现，也是画家们构图时万万想不到的。"

叔明叹息道："艺术品的命运就是任人宰割吧。古希腊的建筑师也没有想到，他们设计建造的帕特农神庙最终成为大英博物馆里的埃尔金大理石雕。残肢也罢，断瓦也好，总归我们现在还能看到它们。说到这些柿子，剪裁得还不错。也许这就是静物和风景的区别，我们看风景，能很容易地看出构图是否完整，静物则本身就是自足的。"

"牧溪的成就是站在唐宋以来折枝花卉整体成就肩膀上的，不过这是另一个话题了。"

第十讲
▼
艺是一枝花

　　叔明看过牧溪的《六柿图》后，又去找了北京故宫博物院传为牧溪的《水墨写生图》来欣赏，心醉不已："常听人形容中国画好在笔精墨妙，看了牧溪的水墨才真正理解了这词的意思。"

　　我说："问题就在于太精妙了。这幅画无款，只凭沈周的题识来断定就是牧溪作品未免证据单薄，且'牧'字有改动的痕迹。日本三之丸尚藏馆里保存有日本皇室捐赠的艺术品，其中有牧溪的《萝卜芜菁图》，本是由明代皇室赠给足利义满的，要领略牧溪旷逸的水墨写意笔触，《萝卜芜菁图》更可靠些。北京故宫博物院的《水墨写生图》那精

◎牧溪《萝卜芜菁图》

妙的角度、纤秀的姿态，未免太追求皮相的完美了，不过它是宋画这点应该是肯定的。正好我们可以说说工笔折枝花卉这回事。

"据传，第一个作折枝花卉的是唐代的边鸾。边鸾绘草虫、蜂蝶、雀蝉也极妙，下笔轻利，设色鲜明。虽然没有实物，我们亦可想象他不但写实功力高超，更是造型设色的好手。折枝花这个画种的产生也许和唐朝流行折花送人有关系。朋友送别，折一枝柳，或者一枝花。李白诗云：'藉草依流水，攀花赠远人。'画家所见的折枝花，不但有友人相赠之花，街市上叫卖的鲜花，还有衣物纹锦上的花鸟图案。花团锦簇的世界里，便有了与花草鸟虫拉近距离，把它们作为个体仔细观察、详尽描摹的审美。

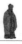

"从五代到宋代，写实是对画家的基本要求。刚学画时，都是对着瓶花写生。北宋画花鸟的高手赵昌对自己要求更高，都是早上趁初光微露、露水未干时去花圃写生，因为太阳升起温度一高花就蔫了。接下来给你展示的《花卉四段》传为赵昌所作，倒也符合记载里'写生逼真'而'生意不足'的评价。"

叔明说："这让我想起欧洲十八九世纪发展起来的水彩植物插图，被认为是美和科学的结晶。这《栀子花》把叶的形状、向背，花开的不同阶段画得一清二楚，有种精确和理性的美。"

我说："画里几乎没有笔墨痕迹，施彩极有技巧。文人对赵昌的写实功力很冷淡。米芾说，赵昌的画，有呢就用来遮壁，没有也不是遗憾。但是画家里佩服赵昌的很多。北宋时的易元吉就从赵昌的创作方法和构图样式里得到很大启发。

"然而这个境界也有局限，画到最逼真处也就无路可走了。幸好宋徽宗为折枝花鸟开辟了浪漫主义的道路。之前黄派的富贵花鸟也好，徐熙派的野逸花鸟也好，都是画自然中的花鸟，而徽宗画的是诗情画意中的花鸟。以宋徽宗的《写

◎牧溪（传）《水墨写生图》（局部）

◎赵昌（传）《花卉四段》之《栀子花》

◎赵昌（传）《花卉四段》之《栀子花》（局部）

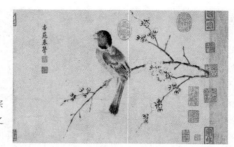

◎宋徽宗
《写生珍禽图》之
《杏苑春声》

生珍禽图》为例，上画十二段折枝花鸟。徐邦达先生认为此卷是徽宗当皇帝前十七八岁时画的，虽然略显稚嫩，但是精洁凝练。此卷自离开清内府，先后经过日本和比利时藏家之手，现在藏于上海龙美术馆。此画以珍禽为题材，对每种鸟的刻画都很写实，比如这幅《杏苑春声》，黑头、短喙、白领圈、长尾羽，鸟类学家一眼就可认出是领雀嘴鹎。

　　"更重要的是，徽宗笔下的花鸟世界脱离了自然，强调主观视角下的剪裁布置，完全是摆拍，只呈现一花一鸟，余者留白，不但像长焦镜头那样拉近了焦距来看花鸟世界，更让鸟和花都有了情味，让观者融入鸟的视角来赏花，来感春悲秋。长卷上的折枝花鸟都是四角留白，却牵连着大千世界里的光影声色，一切都留给观者想象。"

　　叔明问："徽宗似乎很喜欢这种三叉戟似的构图？"

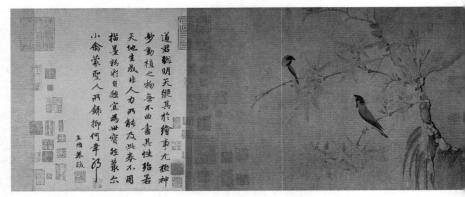

◎宋徽宗《竹禽图》

　　我告诉他："这叫横倚出枝图式，可以三枝相辅，也可以双枝呼应。花鸟画重在取好势，枝干取势，可以上插、下垂，也可以横倚。《三希堂画谱大观》总结说，'上插宜有情不宜直擢，下垂宜生动不宜拖愈，横倚宜交搭不宜平揩'。这么说可能很难理解，看看扬无咎①的《四梅花图》就能了解所谓'上插而有情'是怎么回事了。

　　"扬无咎生活在两宋之交，擅画梅花。他画的梅花都

①扬无咎（1097—1169）：字补之，号逃禅老人、清夷长者，清江（今江西樟树）人，寓居豫章（今江西南昌）。绘画尤擅墨梅。水墨人物画师法李公麟。书学欧阳询，笔势劲利。存世作品有《四梅花图》《雪梅图》等。

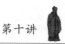

从观察写生而来，被宋徽宗评为'村梅'，既师法自然，又内法心源，蓬勃怒放的姿态毫不造作，而浓淡干湿焦的墨色变化却是匠心独运。以墨圈勾出白梅，以干笔擦出树干、苔藓，而峭拔的枝干更是如战如舞，摇曳生姿，与画面上看不到的风、月、雾、霜、雪相往来。这便是有情了，给人以生机盎然的感觉。

　　"折枝花鸟是屏风、册页、扇面的绝好题材。而画家也需要根据载体的形制来构图。《四梅花图》虽然是手卷，却是把四帧大册页高度的画幅通过装裱连在一起的手卷，而四株梅树在构图上似乎也以册页方框为考量而采取了对角线或 V 形结构。南宋孝宗时画院待诏林椿[①]擅长花鸟，画了许多册页。他的《果熟来禽图》把赵昌的写实主义又向前推进了一步：双勾敷色，不见笔痕，在色泽形态的逼真上做到了极致。他在叶子上花功夫最多，先用赭石打底，再染绿色，用深蓝和墨色罩染出立体感，上一层头绿提色，再用较白的石绿提亮。这样，树叶的渐黄斑洞衬托出了林

[①]林椿：生卒年不详，钱塘（今浙江杭州）人，南宋时期画家，淳熙年间为画院待诏。绘画师法赵昌，工花鸟、草虫、果品，笔法精工，设色妍美，善于体现自然的形态，所绘小品为多。传世作品有《葡萄草虫图》《果熟来禽图》等。

◎扬无咎《四梅花图》（局部）

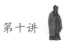

◎林椿《果熟来禽图》

◎林椿《山茶霁雪图》

檎果的成熟粉嫩和棕头鸦雀的浑圆蓬松。在构图上采用横倚出枝，形成一个缓和的 V 形，果子把重心拉向左边，雀头飞扬向右，构图平衡，法度严谨。另一幅《山茶霁雪图》则采用对角线构图，以叶衬花，只截取枝头一端。"

叔明评价道："这很像微距摄影，镜头越推越近，越来越局部。荷兰静物画里也经常画些很微小的东西，在果实和花卉上画昆虫，但是至少要画一瓶花吧，很少看见一幅画以一枝花为单位。南宋的画家们好像并不在乎他们的题材是不是微不足道，也是相当大胆了。"

我说："在南宋，小品画越来越受重视，审美也偏向新颖。但是折枝花卉地位的提升应该还是来自理学对'格物致知'的提倡。格物，就是穷尽事物的道理。理学大师朱熹认为，天下之物，莫不有理。只要你用自己的灵性尽力去想透事物里的道理，就会豁然开朗。所以微者不卑，小中见大。孜孜不倦外求事物之理的风气，落在绢素纸张上，就成为揣摩一枝花、一片叶的无穷耐心了。心学大师王阳明开始也跟从理学格竹子，格了几年后认为至理还是应该从自己的心里找。心学一脉也正好对应写意花鸟的勃兴，我们在讲明代绘画时会回到这个话题。"

南宋卷

第十一讲
▼
女子的家国之思

"为什么蔡文姬不能留在胡地呢？"叔明看着陈居中①的《文姬归汉图》问，"左贤王对她还不错，又有了家庭。"

我说："这个矛盾也就是理解《文姬归汉图》的关键。蔡文姬不是普通的闺秀，她是大文学家蔡邕的女儿，自身没有建功立业，如何能成为历史著名人物？全在于她命运里的戏剧性。首先，她是才女，精通音律、辞翰、书法。"

叔明疑惑："中国古代强调'女子无才便是德'，同时

①陈居中：生卒年不详，南宋时期著名画家，擅人物、走兽等，作品多描绘西北少数民族生活情态及鞍马，多表现社会混乱、民族矛盾给人们带来的离别痛楚。

◎陈居中《文姬归汉图》

又如此推崇这些才女，难道不是自相矛盾？"

"历史上本来就同时存在着很多自相矛盾的故事和观点嘛。儒学家鼓吹女子必须平庸顺从，班昭这样的女德家却说把顺从做到极致，女子就能脱颖而出，青史留名。那女子到底要不要追求青史留名呢？老百姓总是崇拜各种出类拔萃的人物，这种感情是很朴素的。女子要卓尔不群，必然要打破一些规矩才能办到，所以花木兰、孟丽君、穆桂英这些优秀女人首先要摆脱传统女性身份的束缚，才能进入另一层空间。这个空间责任和权力更大，也由男性把控，这就是公共空间。她们要在这个空间里重新证明自己的行为是符合传统道德的。比如花木兰替父尽孝，孟丽君是为了节义，穆桂英则是替夫尽忠。蔡

文姬却和她们都不一样。她第一次结婚，丈夫没几年过世，她没有儿女，不打算守寡，回到娘家。董卓倒台后，她被董卓部将掳走，后来落入匈奴手里，成为左贤王的女奴，在胡地一住十二年，生了两个孩子。曹操当权后，就要把她接回来。因为她和左贤王本来不是嫁娶关系，所以才有千金赎回一说。曹操又撮合了她和董祀的婚姻。这样的经历，却能抵挡得住历代道学家们的口舌，绝不仅仅因为其才华出众，还因为蔡文姬以其家世、才华、遭遇，脱离了一般女子的属性，而成为战火洗劫下中华文明的象征。

"她虽然命运多舛，却经受住了厄运的锻造，依然保持着自己卓越的特质，没有崩溃，没有消损，没有向庸常粗陋妥协。多年的胡地生活没有磨灭她超群的心智。曹操羡慕她家的四千卷藏书，她说书都隳（huī）于战火，不过她倒也能默写出十分之一。默写出来，没有遗误。"

"蔡文姬和曹操的关系似乎有些特别。"叔明开始八卦。

我说："曹操对这位世侄女无疑很偏爱，始于欣赏和关怀，终于珍视和纵容。两人刻意保持一种坦荡。蔡文姬后嫁的丈夫董祀犯罪当斩，她要去见曹操，选的是曹操大规模接见远方使节、满座名士公卿的场合。这说明什么呢？

她要求的是人情，但求情的过程必须光明正大。曹操也很有意思，说：'这是蔡邕的女儿，我给你们引荐。'给了蔡琰一个很得体的出场。结果，来了一位披头散发、光着脚的女士，声音清朗，言辞斐然，态度哀痛，满座都为之动容。曹操也顺着这个梯子下来，说：'此情可悯，可是文件已经发出去了。'蔡琰很会说话：'您府上骏马万匹，猛士如林，为什么吝惜马力、人力，而不垂怜一条命呢？'"

叔明失笑："这是一匹马的事吗？明明是偷换逻辑！"

我说："你看重逻辑和法律，但是求情不就是希望法律不外乎人情吗？曹操需要的也就是这样一个台阶。蔡琰能在乱世存身，可不是靠她的音乐、书法和诗歌。董祀本来并不喜欢她，被她救了一命，也心回意转，琴瑟和鸣。"

"也许董祀本来不必处死刑，曹操要给蔡琰一个给董祀恩惠的机会。"

"就算是这样，也是因为蔡琰值得。她写的《胡笳曲》和《悲愤诗》传诵千古。自古离乱里，女子最苦，更苦的是她们的声音都湮没在历史尘埃里，由文人骚客们写来也不过是强行代入，牵强附会而已。蔡琰清越的声音首次道出了女性视角里国破家亡是怎么回事，身若飘蓬是怎么回

事，而与孩子分别的锥心之痛又是怎么回事。这就回到你开始的问题，既然不舍与孩子别离，为什么要归汉？因为她的自我认同完全融合在对汉文化的认同里，她无法为了母亲的角色舍弃整个自我，而回到中原又受对孩子思念的精神凌迟之苦。这也就是她《胡笳曲》贯穿十一拍到十八拍的痛号：'我的怨气浩贯长空，六合里也是装不下的。'在南宋初年有《文姬归汉图·胡笳十八拍》，一拍一画，藏于波士顿美术馆，和'台北故宫博物院'传为李唐的南宋《胡笳十八拍》应是一个稿子。陈居中的这幅《文姬归汉图》单选和孩子分别的情节，直接刻画内心冲突最强烈的场面。"

"这幅画似乎比北宋表现马匹和野外的作品要显得笨拙，那树木、丘陵、马匹的描绘倒接近更早期的作品。"

"李公麟流派画的马是写实的，结构准确。这画里的马则是概念性描绘。此种笔法更接近辽代出现的描绘契丹人生活的'番画'。徽宗内府里收藏了几十幅胡瓌、胡虔父子画的草原游牧生活图景，图写穹庐、帐幕、弧矢、鞍鞯、放牧、弋猎，背景是胡天惨冽，沙碛平远。显然陈居中也见过这一类型的图画。"

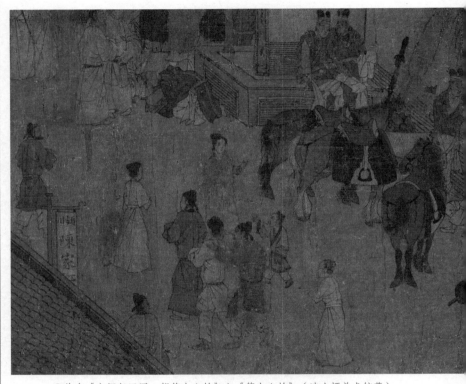

◎佚名《文姬归汉图·胡笳十八拍》之《第十八拍》（波士顿美术馆藏）

"这幅画里，胡人和汉人的区别不太明显啊，左贤王和蔡文姬的分手像现代夫妻离婚，显得很文明。"

"画公元3世纪时候的事，人物衣裳却是宋代的。观者也愿意想象这是与他们同时代的事。皇族宗室女子被掳到金国，观者希望她们的处境不是那么险恶，而未来也有回到宋朝的一天。文姬归的是曹操把持下的汉室，南宋人们希望皇室女眷们归来的是汉地。"

"我想起来了，汉族官员的帽子很眼熟。我在波士顿美术馆里看过《文姬归汉图》，服饰是一样的，我找图片给你看。"

"《文姬归汉图》至少有六个版本，三个比较重要的：一是在波士顿美术馆的，创作于12世纪，由残卷改装成册页，十八拍存四拍；二是传为李唐所画的，藏于'台北故宫博物院'；三是纽约大都会博物馆所藏的绢本手卷，是王季迁旧藏，作为宋画收藏，后来确定为明画。这三幅画都忠实于《胡笳十八拍》的结构，一拍配一幅画。不同的是波士顿美术馆和'台北故宫博物院'都是后改的册页，而大都会的是近十二米的长卷。大都会版和波士顿版在构图上如出一辙，但是在屋宇界画、人物刻画上明显要拙劣很多。"

"那么，我们是否能假设，波士顿美术馆的《文姬归汉图》到明朝还是以长卷的形式存在，在明代以后因为各种原因被改成了册页？"

"临本和摹本是藏家保存古代绘画珍本、画家提高自身技能的手段，所以一幅名品的摹本是很多的。《文姬归汉图》在南宋就出现了多个版本，在元朝和明朝也各自衍生出不同谱系的摹本。一方面，我们很难确定大都会版和波士顿版的关系，另一方面，说这两幅出于同一母本是没有问题的。不过，无论哪个版本，上面写的都不是蔡文姬《胡笳曲》的原文，而是更通俗化的版本——唐代诗人刘商改编出来的琴曲辞《胡笳十八拍》。"

叔明问："这个改编是言辞上的通俗化还是连意思都变了？"

"兼而有之。比如十一拍的原文是：'我非食生而恶死，不能捐身兮心有以。生仍冀得兮归桑梓，死当埋骨兮长已矣。日居月诸兮在戎垒，胡人宠我兮有二子。鞠之育之兮不羞耻，愍之念之兮生长边鄙。十有一拍兮因兹起，哀响缠绵兮彻心髓。'在大都会版上，这个情节被移到第十拍：'恨凌辱兮恶腥膻，憎胡地兮怨胡天，生得胡儿欲弃捐，及

◎佚名《文姬归汉图·胡笳十八拍》之《第十拍》（纽约大都会博物馆藏）

生母子情宛然，貌殊语异憎还爱，心中不觉常相牵，朝朝暮暮在眼前，亲生手养宁不怜。'台北故宫博物院'版也雷同，只是'亲生手养'作'腹生手养'。"

　　叔明说："这一改把蔡文姬改得低级了。蔡小姐为了终有一天回乡的愿望而忍耐坚持，生了混血儿也遵循本心来养育。她可能知道别人会骂她恬不知耻，所以在这里预先强硬表明她只是在做对的事情。南宋的版本一下子把她改成怨天尤人的弱女子，抗拒胡人的文化、语言等，但是母

性本能和责任又让她爱孩子。"

　　"蔡文姬是一个大写的人。她的《胡笳曲》早已超越了对个人命运的悲叹，而她内心的强大信念也帮助她不受一时境遇的困扰。她高洁坚强的心智，后代的改编者和传颂者们并不能完全懂得。所以，和种种'忠实于原著'的十八拍版本相比，我反而最欣赏陈居中这以少胜多的《文姬归汉图》，截取最有戏剧冲突的一幕，不添文字，让博学的观者自行体会，自由评说。他的画法虽然复古，观念却超越了时代。"

南
宋——卷

第十二讲

▼

太上皇还乡

　　叔明总结说："中国画里的人物画，谁是谁不如西方的油画那么一目了然，大家做的事都差不多，不是听琴就是喝茶，或者就是站着。即使知道了画的名字，也不知道画里的主人公是谁，比如上海博物馆的这幅宋代佚名的《望贤迎驾图》。迎驾，表示有皇帝，可是谁是贤人？"

　　我说："如果你更了解历史，这幅图就有指向性了。望贤，指的是陕西咸阳望贤驿。在望贤驿迎接皇帝，历史上最有名的一次是唐肃宗李亨迎接他的父亲唐玄宗李隆基，时间是公元 757 年，唐肃宗收复长安和洛阳以后。"

　　"那么应该是凯旋了！可是画里表现得很含蓄，除了背

◎佚名《望贤迎驾图》

对我们鞠躬行礼的官员和村民，其他人并没有很高兴的样子。"

"还真不是含蓄。此画气质雅驯，笔墨精到，很有可能出于南宋画院画家之手。这幅画是双男主角，穿黄袍的唐玄宗，来到此地百感交集。两年前，他携太子和贵妃杨太真经过此地，要逃往四川。在不远处的马嵬坡，军队兵变，

要求处死众人眼中的罪魁祸首杨国忠，随后要求赐死杨太真，以免日后遭到报复。玄宗知道这事的主谋其实是太子。随后，太子和玄宗分道扬镳，玄宗去四川，太子北上去了宁夏灵武，并在那称帝，为唐肃宗。"

"那就是逼迫玄宗退位了吧？"

"唐玄宗也给自己留了台阶，说：'如果你能收复长安和洛阳，我就放心退位。'太子联合回纥各部攻打安禄山，说'土地城池归我，金帛儿女归你'，允许回纥在汉家城池劫掠战利品。757年收复了长安和洛阳，就派特使去接回玄宗，自己到望贤驿亲迎。

"唐玄宗要兑现自己的诺言退位，开心不起来。不过他这么老了，也该退休了。君王能处理好权力的交接也是智慧，尤其是权力、感情、信任都搅和在一起的时候。选择继承人是世界性的难题。想想英国的《李尔王》。

"中国宫廷权力交接的代价就更高了。唐玄宗早年受宠妃挑拨，一天之内杀了自己的三个儿子。李亨被立为太子后，玄宗宠信的宰相李林甫和他不对付，太子每日战战兢兢，三十多岁头发就白了。他的太太也被迫和他离婚，出家当了尼姑。没有安史之乱，李亨大概活不到当皇帝那天。

其实唐玄宗主政几十年，也早和李尔王一样心生退意，要把皇位交给太子。但是杨国忠和杨家三姐妹得知消息后，非常惊恐，他们深知太子厌恶杨家横行霸道，怕太子登基后性命不保，于是让贵妃去说服玄宗延缓传位一事。所以，马嵬坡的贵妃之死，对太子来说是你死我活。而从这一刻起，权力的交接也就开始了——太子派已经掌握了军队。到望贤驿迎驾这一场面，剩下的都是仪式化的过程。

"按照史书《资治通鉴》记载，李亨穿着紫袍去接玄宗，抱着父亲的腿痛哭流涕。玄宗亲手给他披上黄袍，李亨磕头拒绝，玄宗再次坚持。后来李亨要为父亲拉车——这是效仿唐太宗李世民的表演。李世民逼迫父亲李渊让位后，又热衷于当众表演孝道，要为父亲的车驾拉车。李亨连剧本也懒得改，不知道是忠实于李家传统还是讽刺。另一方面，玄宗也很偷懒，照搬李渊台词，说：'我当皇帝没觉得多风光，今天当了皇帝的父亲，才真觉得大有面子。'"

叔明说："显然画家并没有采用史书上的记载，李亨穿的是红袍，不是紫袍，也没有和父亲抱头痛哭。玄宗也没有拿出一件黄袍要给李亨加衣服。两人之间很疏离，相距甚远，眼神也没有交集，没有互动。"

我进一步解释："画家的观点就在画面里。画院画家或者是作命题作文，或者自由创作。傅熹年先生说，此图虽画历史故事，却隐喻未能北伐成功、还都汴京之恨，也属具有现实意义的作品。我却觉得这似乎是给宋高宗的一剂定心丸：'看，如果收复河山，迎回二帝，

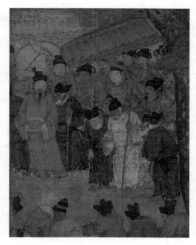

◎佚名
《望贤迎驾图》（局部）

您的江山也就坐得更稳了，绝对不会出现皇位易主的情形。'唐玄宗被画得昏聩衰老，肃宗则气宇轩昂而淡定。他手扶玉带，显露全身，背后两侧有人簇拥，接近道家神仙图的画法。他穿红袍，头上的罗盖伞却是黄色的，玄宗穿黄袍，罗盖伞是红色的，表示这是权力交接的瞬间，点明谁是真正的天子。由此我们也得见此画真正的主题：在两代帝王都在世的情况下，最高权力应该属于谁。"

"不是说皇帝是天子吗？除了天，就是皇帝了。"

"但是忠之外还有孝字，儒家礼法认为，皇帝的父母地位比皇帝更尊贵。但是在汉代似乎还没有这样的定论，所以刘邦登基后，他每周去看望父亲时，父亲总是诚惶诚恐，手足无措。于是刘邦封父亲为太上皇，这才从皇权秩序上确立了皇帝之父的位分。刘太公当了太上皇后还是不开心，原来他最思念的是在家乡丰县时喝酒吹牛、斗鸡蹴鞠的快活。刘邦就在长安附近复制了一座'丰城'，还迁来了往日的老邻居、老熟人。

"太上皇的地位比皇帝崇高。刘太公那样被封的太上皇不算，曾经站过权力顶峰的太上皇退居二线，心里多少会有些失落，如果再有自己的一帮亲信和人手，就会让皇帝产生疑心。比如，唐玄宗退位以后常集结朋友同好来唱戏取乐，肃宗听信身边太监的谣言，认为玄宗密谋要复出，于是强迫玄宗搬家，剪除玄宗身边的亲信。没几年玄宗就去世了。"

叔明感慨："如果一个父亲杀死了自己的三个小孩，剩下的孩子不可能完全信赖他。我开始拿李尔王比错了，唐玄宗的前半辈子是雅典众神的父亲独眼克洛诺斯，把头五个孩子都吃了，后半辈子才是李尔王，自食其果。"

我说："唐朝的宫廷血腥，宋代文明多了。宋有个特殊的现象，禅位皇帝多。宋徽宗让位给儿子钦宗，宋高宗禅位给孝宗，孝宗禅位给光宗，光宗禅位给宁宗，连续四代。其中，高宗和孝宗都是主动禅位，太上皇不再是不得已的选择。其中的重要原因是，政治制度的成熟导致很多事皇帝说了不算。当时大臣崇尚一种'虚君'理念，就是君主是拥有天下的主权者，宰相组阁的政府才是天下的治理者。而御史台和谏院又有权弹劾宰相，以免相权独大。宋代有一种普遍的监察意识，在州府一级，通判监察知州、知府；在军队，文官监察武官；在路一级，有漕司、宪司、仓司等，既有行政职能，又有监察职能，负责监督这一路的州县官员。同时，强势的太后甚至皇后及其家族都可能左右政事，所以贵族女性在政治上也有话语权。北宋初年就确立了'不杀士'的传统，宋朝的知识分子是最敢说话、最不怕闹事的。权力分散，互相牵制，又有广开言路的风气，社会公共空间就这样打开了。"

"在这样一种氛围里当皇帝，有点儿类似于英国 17 世纪光荣革命后的皇室，不能独断专行，不能为所欲为，怕民间议论，怕犟脾气官员。"叔明感慨。

　　我笑着说："这个政治体制发展下去，焉知新政体不会
首先出现在东方呢？但是宋代没有强大的军队来捍卫先进
的政治制度，终究还是一场空。某种程度上，互相牵制的
权力结构也降低了行政及军事效率，一切都被蒙古人的铁
蹄践踏了。历史没有如果。"

南 宋 — 卷

第十三讲

▼

自我的觉醒：松竹梅

　　叔明问："到中国以后，看到最多的植物主题是松竹梅，瓷器啊，绣品啊，国画啊，唐装啊，哪儿都有它们。你之前说过中国知识分子认为竹子象征君子，其他几种有什么说法吗？"

　　我答道："首先你要知道'岁寒三友'是怎么回事。冬天是植物的逆境，逆境中有三个难兄难弟表现出自己的气节。松树和竹子最早得到周朝文化人承认。《礼记·礼器》开篇就说，'礼释回，增美质；措则正，施则行。其在人也，如竹箭之有筠也；如松柏之有心也'。有了这个基调，魏晋和唐朝的文人们就把他们向往的好品质往松竹身上堆。"

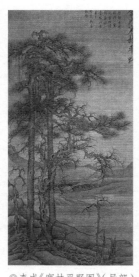

◎李成《寒林平野图》（局部）

"松树和竹子确实也很美啊！"

"中国人无论说什么植物、动物、矿物，最后都会落在人身上。先说松树，姿态奇古，是隐士、高僧、仙人之友邻，所以也就等同于仙、隐、僧。荆浩在山林里画了几万棵松，是画松树，也是画自己。他认为画出君子的品德才算把松画好了。荆浩把松树的品格概括为'从微自直，萌心不低'（从小就根正，发心高尚）；'势既独高，枝低复偃'（站在高处时，行为也很低调）……'有画如飞龙蟠虬，狂生枝叶者，非松之气韵也'（有画各种飞龙蟠虬，枝节横生的，那绝非正经松树所为）。我们现在看不到荆浩画的松，但是可以推测，大概是站得笔直而不张扬。李成师法荆浩、关仝，但是画松却反其道而行，传为李成所作的《寒林平野图》里，画松如画龙，松皮如龙鳞，遒枝如游龙，枝桠如龙爪。而柏树摇曳如凤尾。这就是所谓的'龙蟠凤翥'，把植物画成了神物。

◎李唐《万壑松风图》

◎赵伯骕《万松金阙图》

"李唐的《万壑松风图》是他在宣和时期画院里的作品。大山大水，积墨深厚，山石用结结实实的斧劈皴造型，墨色浓郁的底子上还能显出松色之苍翠。松树直接长在石头上，盘根错节。李唐的松树极端写实，绝不是概念先行。李成、李唐笔下是北方的松，传世之作《万松金阙图》则刻意以南方笔墨来画南方的松。此画的作者赵伯骕①是宗室，在北方长大，和哥哥赵伯驹南渡到临安，以艺文才能得到高宗召见，从此高宗就让赵伯骕长留禁中，想到一个题目就让他画来。这幅《万松金阙图》也是命题作文，画的是

————————

①赵伯骕（1123—1182）：字希远，汴京（今河南开封）人，南宋著名画家，宋朝宗室，著名画家赵伯驹之弟。兄弟皆妙于金碧山水。除山水、人物外，赵伯骕还擅长花鸟，界画亦精。传世作品有《万松金阙图》《番骑猎归图》等。

钱塘日出，金光遍洒皇城所在的凤凰山。"

叔明问："这卷《万松金阙图》的比例似乎不太对？树比山还高。"

"这就是赵伯骕的刻意复古求拙之处。高宗曾赞扬李唐的画可以与李思训比肩，但他身边的李思训其实是赵伯驹、赵伯骕。'二赵'的丹青里有贵气和文气。这幅画里映出的是风格化的唐朝山水，工中带拙，却又秀气可爱，在金碧山水中融入五代以来董源、米芾、赵令穰一脉的水墨点染，山坡和树冠都用横竖苔点，造就笔墨的趣味和郁郁葱葱的质感。白云掩隐处金光灿烂，是以泥金晕染，隐隐有皇家气派。这就是'二赵'所说的'吾辈胸次'了。"

"能详细说说什么是'吾辈胸次'吗？"

"简单来说就是精英气息。在文化金字塔上一览众山

◎赵伯骕《万松金阙图》（局部）

小，落笔时要以小见大，不能把自己会的都塞进去，那样就是匠气暴发户了。在画后题跋的是宋元之际的大画家赵孟頫，足可以证明此画为赵伯骕真迹了。如果说之前的作品表现的是松树的个体形象和群像，那么可以说，一种新的组合小品画在南宋出现了。赵孟坚①是目前所知最早把岁寒三友画在一起的画家。他也是宋朝宗室，比赵伯骕小

①赵孟坚（1199—约1267）：字子固，号彝斋，海盐（今属浙江）人，南宋画家，宋宗室。工诗善文，家富收藏，擅梅、兰、竹、石，尤精白描水仙。其画多用水墨，用笔劲利流畅，淡墨微染，风格秀雅，深得文人推崇。传世作品有《墨兰图》《水仙图》《岁寒三友图》等。

◎赵孟坚《岁寒三友图》

七十多岁。"

"这是折枝花卉的画法？"

"正确，然而比一般折枝花卉更见笔墨能势。竹叶中锋用笔，学文同[1]的墨竹；松针根根峭拔；梅花用墨笔勾圈，是学扬无咎的墨梅。三者在颜色、质感、形式和意趣上都互相平衡协调，笔笔分明，分别通过竹叶、松针和梅枝展露了自己的锋芒。岁寒三友的搭配从此固定下来。后来好事文人们又评出花中四君子：梅、兰、竹、菊。"

"三友和四君子各有性别属性吗？松树很明显是男性，

[1]文同（1018—1079）：字与可，号笑笑居士、笑笑先生，人称石室先生，北宋著名画家、诗人。他与苏轼是表兄弟，以学名世，擅诗文、书画，深为文彦博、司马光等人赞许，尤受苏轼敬重。

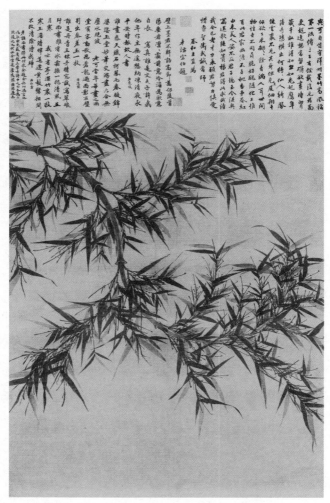

◎文同《墨竹图》

花肯定指女性，竹子一般用来比喻男性还是女性？"

"竹子是中性的，多变的，能文能武，能屈能伸。《诗经》里说'瞻彼淇奥，绿竹猗猗。有匪君子，如切如磋，如琢如磨'，是赞美卫武公。杜甫诗'绝代有佳人，幽居在空谷''天寒翠袖薄，日暮倚修竹'，所以竹子也可以和风华绝代的女子联系在一起。中国文化里的性别是流动

◎苏轼《雨竹》

的，或者说阴和阳的特性由力量和地位的对比来确定。大部分哀怨宫词的作者是男性文人，他们感叹失去皇帝的欢心，就像深宫里失去君王恩宠的后妃。"

"所以柔韧性极好的竹子就用来比喻那些不在乎得宠失宠的人，之所以不在乎，是因为他们有独立的人格？"

"至少宋代文人如此。苏东坡的表哥兼好友文同画墨竹出名，他直接说：'我就是竹子，竹子就是我。'"

"我印象里中国画的竹子以竹竿为主，文同画的竹子不

太一样啊。"

我说："虽然只有竹枝、竹叶，但是也能一眼看出是风姿俊逸的绝品竹子。就像美人不必画全身，只画一只眼也是美人。苏轼说文同告诉他，心里有完整的竹子，提笔凝视，要画的物象自然浮现于眼前，振笔直追，像老鹰抓兔子，慢一点儿兔子就跑掉了。这就是成语'胸有成竹'的由来。文同此画采用折枝花卉一波三折的构图，画的是新生倒竹。浓墨为面，淡墨为背，影影绰绰，创造出空间感。我想，无论哪种构图，哪个部分，哪种情态的竹子，文同都能信手拈来。"

"这画对速度感和力的控制太完美了，我可以把它当作抽象画来看。"

"一尺竹有万尺竹的风姿，这就是画竹湖州派的特点。文同是四川人，做过湖州太守，所以叫文湖州。湖州竹，随的是文同这个人，而不是湖州这一地。苏轼、李衎、赵孟𫖯都是湖州竹派的画法。不过，竹子也不是文人的专利。在水墨竹外，也有一种工笔竹子，比如北京故宫博物院藏的一幅纨扇扇面——《白头丛竹图》，双钩竹叶、竹枝，淡色渲染。"

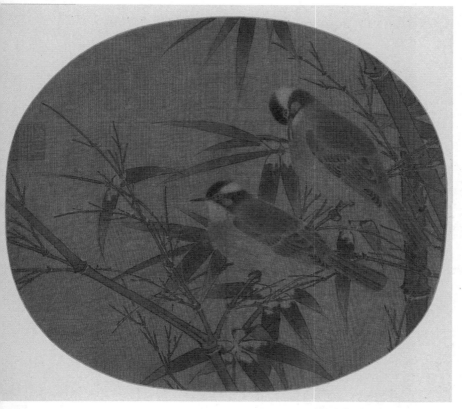

◎佚名《白头丛竹图》

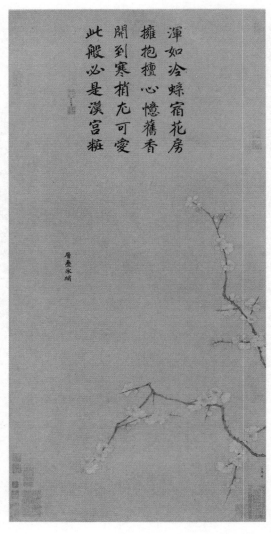

渾如冷蕊宿花房
擁抱檀心憶舊香
開到寒梢尤可愛
此般必是漢宮粧

◎马麟《层叠冰绡图》

◎扬无咎《雪梅图》（局部）

"两丛竹子一对比，工笔的美是流于表面的装饰效果，水墨竹子则会在内心留下影子。"

"再来看看墨梅。马麟画的《层叠冰绡图》可以说是工笔梅花的典范，双钩填色，背面铺粉。他画的绿萼梅，特点是晶莹可爱，小枝青绿。马麟是剪裁安排画面的高手，仅取两枝开到不同层次的梅花，就已足够展现此花的娟娟美态。而每朵梅花都精工细绘，不厌其烦，花瓣到花心娇嫩柔腻的质感，令人叹为观止。扬无咎的《雪梅图》比马麟的宫梅简单多了，黝黑的墨笔同时起到勾勒梅枝、竹叶边缘和衬托白雪的作用，而淡墨圈出的白梅花苞和白雪在视觉上融合成了重奏，平添一层傲对霜雪的英气。水墨画留白多，需要观者去补全，就逐渐走入了画家所创造的情境。两相比较，马麟画的《层叠冰绡图》呈现的是审美的

对象，是无我之境；而扬无咎的《雪梅图》呈现的是审美的过程，是有我之境。从无我到有我，是一种新的境界，一个新的主体，一套新的方法。这个过程是画者自我发现的过程，是观者看见画者自我发现的过程，是观者品味这个发现之美的过程。而这一风格的作品之所以耐人寻味，就在于它们开创出一个新的审美时空，让进入者得以在此回味新形式和新观念。"

叔明说："可是这《雪梅图》也很工整，我乍看还以为是工笔画呢。"

我说："禅宗说分河引水，各立门庭。画与画就是同源之水，哪里能分得那么清呢？南宋的水墨亦工整，因为绢上作画容易工整。我们能了解这源头和区别，又知道是在哪个时刻和瞬间产生了这些区别，也就是略知一二了。"

第十四讲

▼

天南大理有段家

　　叔明刚去了一趟云南，兴奋地讲起丽江纳西古乐："是宋代传下来的音乐呢，看来边疆地区是保存中原文化的'冰箱'。不过，我始终没搞清楚，南宋时期云南和中原王朝究竟是什么关系。"

　　我告诉他："中国人都知道一本武侠小说，叫《射雕英雄传》，讲的就是南宋年间的事。小说的版图横跨金国、辽国、中原、西域、东海、南疆。天下武功最高的五个人是东邪、西毒、南帝、北丐、中神通。南帝就是大理国皇帝。既然是'帝'，就不隶属于南宋。但是，大理国的前身南诏国曾经臣服于大唐。你这次有没有看到《南诏中兴二年画

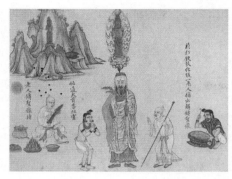

◎佚名
《南诏中兴二年画卷》（局部）

卷》？"

"在大理崇圣寺的观音殿里看到了。导游反复提到佛塔啊，观音啊什么的。"

"它是现存最早的南诏绘画作品，绘于899年，藏在日本京都藤井有邻馆，你看到的是复制品，画的是南诏国始祖细奴逻得到梵僧以及天兵天将的帮助，建立了南诏国的故事。"

"历史怎么说？"

"汉代把云南少数民族政权称为六诏，其中蒙舍诏位于最南边，称南诏。六诏势力大致相等，互相不服。到7世纪时，吐蕃王国兴起，征服五诏，并向它们收税。南诏则

亲大唐，依靠大唐的势力保护自己，到唐玄宗时还兼并了五诏，建立南诏国，定都太和，也就是今天的大理。"

"这幅画里完全没有提到唐朝呢。"

"通过宗教来淡化历史和政治，这也可以理解。六诏有一半人口是白蛮，就是汉化的少数民族和一部分蛮化了的汉人，会种地；另一半是黑蛮，过着接近原始部落的生活，言语不通，更谈不上识字。南诏要从思想上统一各民族、各部落，大唐的威势和汉文化是用不上的。佛教就直接有力得多。'大家为什么要听你的话？''因为我是佛的代言人。''为什么大家要信佛教？''我信了佛教就当了国王，佛多么灵验。'所以，佛教是所有人都能立即承认的政权合法性来源。唐朝的帮助和高级的汉族文化，统治阶级自己用就好了，不需要让老百姓知道。"

"但是完全虚化掉唐朝的影响，唐朝不会有意见吗？"

"南诏、吐蕃和大唐之间是动态平衡的三角关系。南诏兼并五诏后，又想兼并云南曲靖一带的西爨（cuàn）。西爨是蜀汉时驻守将军后代建立的独立政权。唐朝不支持南诏对西爨用兵，认为南诏要赶紧去打吐蕃。后来南诏国王和剑南节度使关系紧张，起兵造反，唐朝和南诏大战后败北，

此时南诏彻底倒向吐蕃，成为吐蕃的属国。唐朝继续对南诏用兵，折损二十万大军。历史学家公认唐朝的衰亡始于南诏战火。公元 794 年，在时任剑南节度使韦皋的斡旋下，南诏和唐朝在点苍山结盟，日后大破吐蕃。这一时期，南诏积极学习汉族儒家文化，革除白蛮故俗，任命汉官郑回做宰相，传播儒学。韦皋允许南诏贵族子弟到成都读书，五十年间培养数百名学子。可是到了唐宣宗这儿，他表示国家要节流，不再接受南诏学生。南诏也很不高兴，堂堂一个大国，十名学生的开支也要计较吗？为了这个留学的事，南诏断了朝贡，还不断骚扰边境。唐朝这边表示：周礼孔经都教给你们了，你们是知恩图报的模样吗？意思就是你们这样学也白学。两国之间文化外交往来中断。后来，两代南诏国王蒙隆舜和舜化贞都想和唐朝结好，但都吃了冷脸，当时已经走向衰亡的唐朝根本没有工夫搭理南诏。

　　"另一方面，蒙氏王朝发现用佛教来教化国民、巩固统治很好用。蒙隆舜的祖母段氏主持铸造了南诏铁柱，大建寺院。蒙隆舜也以阿嵯耶观音的名字为年号嵯耶，还用八百两黄金铸造了文殊菩萨和普贤菩萨，安置于崇圣寺内。舜化贞即位后，点名要求创作这幅《南诏中兴二年画卷》。

"《南诏中兴二年画卷》画完没两年，汉人宰相篡位，改朝换代。过了三十几年，武将段氏又发动政变，建立了大理国。段氏是白族，自称祖先是汉人。段家统治下的大理一直想和宋朝交好。徽宗时期，大理恢复对宋朝的朝贡。但是到了宋高宗时，宋朝就变得冷淡。大理国国王段和誉要给高宗献五百匹马和白象，高宗很警惕，说：'什么朝贡，就是想和我们做生意嘛，不必同意。马匹呢，如果是军队要，按照市价核算则可。'"

"南宋当时和辽、金关系都很紧张，为什么不拉拢大理呢？"

"南宋在外交上一半萎缩，一半收缩。北宋时期的朝贡国高丽和西夏都断绝了对南宋的朝贡。南宋在名义上认可和大理的君臣关系，但是朝贡就免了，其实还是不放心外国人出入南宋领土。北方马匹来源断绝，南宋军队急需西南马匹，也只是在广西横山寨设博易场向大理买马。南宋也保留了几个朝贡国，如交趾和占城（今在越南境内）、阇婆国（今在印尼境内）、真腊（今在柬埔寨境内）、三佛齐（今在泰国南部、印尼一带），但是交往能免则免。交趾和占城进贡在广西或泉州交接就可以，占城提出和海南

通商，也被南宋朝廷拒绝。另一方面，大理也没把南宋真的当宗主国。段家自称大理国皇帝，不用南宋年号。总体来说，南宋和大理以及南部邻国关系还是互相认同，和平共处，共建友好关系。在云南，无论谁做土皇帝都危如累卵，段氏统治从五代绵延到明洪武年间，得益于四个策略。首先是扶植佛教，打造宗教的凝聚力，皇家宴席都是素菜，民间家家有佛堂。其次是把权力和云南其他五大姓杨、董、赵、高、郑分享。权臣鄯阐侯高升泰曾经篡了段家的位，但是摆不平云南诸部，一代后又把皇位还给段正淳。段家是名义上的首脑，高家掌握实权和税收，等于总理。第三是争取宋朝认可。段和誉被宋徽宗封为云南节度使和大理国国王，给想篡位的人增加了一些麻烦。第四是权力交接机制顺畅。皇帝如不称职，或不想干，都可以体面地退到庙里去。"

"到南宋时候，大理已经非常汉化了吧。"

"大理国在政治和教育上汉化，但在世俗生活和精神生活上完全信奉佛教，而且是密宗阿吒力教。庙宇极多，二十三个皇帝有九个禅位为僧。大理人家无论贫富，家家有佛堂，人不论老少，个个数佛珠，一年里几乎有半年都

很严格地吃斋茹素。可见《南诏中兴二年画卷》构建出来的画面已经完全变成了现实。1180年左右，大理国的宫廷画师张胜温[1]画了一幅《大理国梵像卷》。此画长十六米多，共画人物七百多个，把佛教上层领域的所有重要人物一网打尽，也是中国美术史上的一张奇画了。"

"卷首这群应该是供养人吧。"

"前段绘大理国国王段智兴及其妃子、随从等。他在位二十八年，建了六十间寺院。金庸武侠小说里的一灯大师就是以他为原型。他们在苍山脚下虔诚礼佛。左边的小王子是日后的亨天帝段智廉，也一心向佛，继位后去宋朝取来大藏经一千四百六十五部。

"接下来的画面里，是守天门两卫士和五方佛。大理国的人很信密宗里的五方佛，就是中央的毗卢遮那佛（大日如来）、东方不动佛、西方阿弥陀佛、南方宝生佛、北方不空成就佛。再接下来是青龙和白虎以及八大龙王、玉帝、梵天、十六罗汉、法王涅槃、禅宗六代祖师、大理八位高

①张胜温：生卒年不详，南宋时大理国人，善画人物、佛像，传世作品有《大理国梵像卷》等。

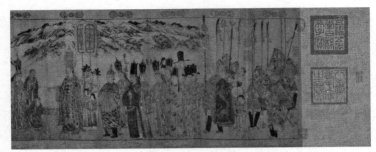

◎张胜温《大理国梵像卷》（局部）

僧、维摩大士。此处维摩诘的姿态和面部轮廓都极像唐代敦煌壁画里的维摩诘形象，却刻意涂黑了肤色。之后是南无本师释迦牟尼佛、药师佛、荟萃了密宗六观音和天台宗六观音形象的十几种观音变相、金刚佛家族、转轮王、药叉神将、龙女、大黑天神、梵文书的多心经幢、护国经幢等，尾端是从十六国来大理朝圣的信徒，显示大理已经是区域佛教中心。"

叔明说："这些画的风格似乎和中原迥异，但是和印度、西藏的佛教造像也不太相似。"

我解释说："这是因为云南处于印度、吐蕃文化和汉文化的'夹心层'，各种源流的教义和视觉系统都汇聚到这里来了。佛教经天竺道和吐蕃道传入云南。天竺道也就是

◎张胜温《大理国梵像卷》（局部）

印度道，早期传大乘显宗，晚期是南传上座部佛教，也就是密宗阿吒力教派。吐蕃道则是从印度经过克什米尔高原、西藏传入云南的，传入的是大乘诸密，主要是藏传佛教密宗。"

"可是佛教早在 4 世纪就传入中国了呀。"

"没错，在南宋时，禅宗等中国南方佛教又通过四川、贵州、广西等地回流云南，大理简直成为佛教的精神盆地。这幅《大理国梵像卷》有显宗，有密宗，有禅宗，俨然一幅

171

◎张胜温《大理国梵像卷》（局部）

佛教美术辞典。这幅长画卷由张胜温率领一干弟子所画，在风格上既能看到敦煌唐代佛画的影子，也有印度和西藏密宗佛画的样式。而十六罗汉图和历史记载的五代张玄的罗汉图甚为相似，可见南诏和内地的文化交流以蜀地为枢纽。"

"画这样一幅画的目的何在呢？"

"这点学者们也莫衷一是。有人认为是壁画底稿，有人认为是为皇帝祈福。难以判断主要是因为它的装帧方式屡经改变。此画一直由寺院高僧收藏，开始是经折装，后来被装裱成长卷，明代被水打湿，又被改成册页，不知道什么时候又改回了长卷，最后流入乾隆内府。乾隆非常喜爱，还让画院佛像画高手丁观鹏临摹佛像部分，绘成两卷——《蛮王礼佛图》和《法界源流图卷》。同时，乾隆又认为册

页顺序混乱，让藏密大师调整，某些地方按照藏传佛教次序重新排列，所以原本里的大理国佛教发展源流脉络也不可寻，而我们离谜底也越来越远了。"

叔明露出神秘的笑容："我读小学的时候，朋友中流行收集棒球运动员的卡。我想图像的收集癖也许是人类共有的吧。或许大理佛国的皇帝也和我们一样，希望集满这个领域的所有'明星'。"

我无奈道："也许吧，既然没人能证明你是错的。"